丹青大師

齊白石

以淳樸的民間藝術風格與傳統的文人畫風相融合，達到中國現代花鳥畫的巔峰

最具傳奇色彩的國畫大師，獨創新畫風的長壽藝術家。

盡芷庭，胡元斌 著

中國20世紀著名畫家及書法篆刻家

從民間畫工轉爲文人畫家，形成獨特的大寫意國畫風格。開紅花墨葉一派，尤以瓜果花鳥蟲魚爲工絕，兼及人物、山水，名重一時！

作畫妙在似與不似之間，太似爲媚俗，不似爲欺世。

目錄

目錄

序

齊白石（1864──1957），原名純芝，字渭青，後改名
璜，字瀕生，號白石、白石山翁，別署杏子塢老民、寄萍、齊
大、湘上老農、三百石印富翁等，小名阿芝。湖南湘潭人，中國
20 世紀著名畫家和書法篆刻家。

齊白石著有《借山吟館詩草》、《白石詩草》、《白石老人自
傳》等書籍，出版有《齊白石全集》、《白石印草》、《齊白石作
品選集》、《齊白石作品集》等各種畫集近百種。

齊白石幼年家道貧寒，只讀過短暫的私塾，15 歲起從師學木
工並以雕花手藝聞名。26 歲師從紙紮匠出身的地方畫家蕭薌陔、
文少可學畫像。27 歲開始師從精通於詩、文、書畫的清朝光緒監
生胡沁園、陳少蕃習詩文書畫。37 歲拜碩儒王湘綺為師，並先後
與王仲言、黎松安、楊度等結為詩友。

齊白石從 40 歲起離鄉出遊，五出五歸，遍歷陝、豫、京、
冀、鄂、贛、滬、蘇及兩廣等地，飽覽名山大川，廣結當世名
人。55 歲避亂北上，兩年後定居北京，以賣畫和刻印為職業。

齊白石生平推崇徐渭、石濤、吳昌碩等前輩名家，重視創
新，不斷變化，創造了獨樹一幟的新一代畫風。

齊白石曾任北京國立藝專教授、中央美術學院名譽教授、北
京畫院名譽院長、中國美術家協會主席等職。

1955 年榮獲世界和平理事會國際和平獎金。1963 年，齊白
石在誕辰 100 週年之際，被公推為「世界文化名人」。

序

齊白石在繪畫藝術上受晚清畫家陳師曾影響甚大，他專長花鳥，筆酣墨飽，力健有鋒。畫蟲則一絲不苟，極為精細。

齊白石的畫，反對不切實際的空想。他經常注意花、鳥、蟲、魚的特點，揣摩它們的精神，主張藝術「妙在似與不似之間」，形成獨特的大寫意國畫風格。開紅花墨葉一派，尤以瓜果菜蔬花鳥蟲魚為工絕，兼及人物、山水，名重一時，與吳昌碩共享「南吳北齊」之譽。

他以其淳樸的民間藝術風格與傳統的文人畫風相融合，達到了中國現代花鳥畫的最高峰。

齊白石的書法廣臨碑帖，繼承了何紹基、李北海、金冬心、鄭板橋等諸家書藝，尤以篆、行書見長。詩不求工，無意唐宋，師法自然，書寫性靈，別具一格。其畫、印、書、詩人稱四絕。

他留下畫作 3 萬餘幅、詩詞 3000 餘首、自述及其他文稿並手跡多卷，其作品以多種形式一再印製行世。

齊白石是造詣很高的現代繪畫大師，繼清末民初海派畫家之後，他把傳統中國畫推到了一個新的高峰。

齊白石的繪畫風格對現代乃至當代中國畫創作都產生了極為巨大的影響。

從民間畫工轉變為文人畫家，齊白石將富有農民生活氣息的民間藝術情趣融進文人畫中，這不僅擴展了文人畫表現的題材，而且也更新了文人畫的藝術境界，開創了具有時代精神和生活氣息的寫意花鳥畫的新篇章。

出身於貧寒農家

2009 年 11 月，在北京的一場秋季拍賣會中，一本十三開冊頁的畫冊《可惜無聲》以 9520 萬元的天價成交，這項拍賣打破了全球中國近現代書畫拍賣成交紀錄，創造了現代畫家畫冊價值的最高紀錄。

這本書冊的主人，就是中國 20 世紀著名畫家和書法篆刻家齊白石。

事實上，齊白石在 57 歲時還默默無聞，但他透過不懈努力，在晚年創造了令世人矚目的成績。

齊白石是湖南省湘潭縣白石鋪人，出生於 1864 年元旦，他的家鄉是個有山有水、風景優美的地方。

那是在一群群山中極其平常的一個小山村，這個小山村的名字叫星斗塘，村落四周的山峰層層疊疊，宛若一道道滴翠的綠色屏障，又好似微波輕漾的綠色海洋。北山上繁茂蓊鬱的樹林，南坡上搖曳多姿的竹叢，還有遍地青青的野草，處處洋溢著活鮮鮮的生命力。

據說，齊家的祖宗是從江蘇省碭山縣搬到湖南湘潭來的，他們的祖輩世代以務農為生。

齊家有一塊地，可以出產稻米，可是，這塊地每年的收成只夠一家人吃，很少拿出去賣。要是遇到收成不好，齊家的兩個男丁還要外出打零工賺錢來養家。

出身於貧寒農家

齊白石的父親齊貰政，是一個怕惹事、肯吃虧的老實人。他的岳父周雨若就是看上他的誠實、善良，才將女兒周氏嫁給他的。

1861 年，17 歲的周氏與齊貰政結婚。嫁過來的那天，按照湘潭的鄉間風俗，婆家是要看兒媳婦嫁妝的，周氏的娘家不富裕，沒有什麼值錢的東西，因此她覺得很寒磣。

齊白石的祖母也是窮苦人出身，她對媳婦說：「好女不著嫁時衣，家道興旺靠自己。」

周氏聽了很感動，婚後第三天就下廚房做飯，做起了家務活。

齊白石的外祖父是個教書先生，他對周氏的家教非常嚴格，所以周氏知書達理。家裡有了好東西，她總是先敬長輩，再給丈夫，最後才輪到自己。

當時的湘潭地區，做飯是燒稻草的，周氏看到稻草上面常有沒打乾淨、剩下來的稻粒，覺得燒掉可惜，就用搗衣的椎，一椎一椎地椎了下來。

一天可以得到稻穀一合，一月就可以得到三升，一年下來就是三斗了。當積了差不多的數目後，周氏就拿它們去換棉花。

齊白石的母親又在房屋旁的空地上種了些麻。有了棉花和麻，周氏就春天紡棉，夏天織麻。

這樣，自從齊家娶進了周氏，老老小小穿用的衣服，都是用她自己織的布做成的，直到齊白石出生時，齊家的衣服和布，足足裝滿了一箱。

周氏還養了不少的雞鴨和豬，雞鴨下蛋賣錢，豬養肥了也能賣錢。因此，自從周氏嫁進齊家，齊家的家境雖然不算富裕，但日子過得還是很小康的。

　　齊白石的祖父祖母看見兒媳如此地會持家，高興得不得了，他們逢人便說：「我兒媳婦真是一個了不起的人。」

　　齊白石出生的那年，他的父親 25 歲，母親 19 歲，家裡還有祖父和祖母。齊白石不僅是祖父母的長孫，也是他父母的長子，而他的父親也是他祖父唯一的兒子，因此，當他出生後，齊家就有 5 口人了。

　　對於齊白石的出世，齊家全家都非常高興，齊白石的祖父笑呵呵地捻著鬍鬚說：「依照齊家宗族的排行，到孫子這一輩，應該是個『純』字。所以，我要為這個長孫取名叫純芝。芝，也作『芷』，是一種香草。孔子說，芝蘭生於深林，不以無人而不芳。我也希望這個孫兒的品格像芝蘭一樣高潔。」

　　後來，齊家人都習慣地稱齊白石為阿芝。

　　齊白石的「白石」二字，是他成名後常用的號，這是根據他家的居住地起的。

　　在離齊家不到一里地的地方，有個驛站，名叫白石鋪，阿芝長大學畫畫的時候，他的老師重新為他取名叫齊璜，號瀕生，並給他取了一個別號叫「白石山人」。

　　但是，別人都習慣把「白石山人」中的「山人」倆字去掉，光叫阿芝為白石。於是，後來就很少有人知道齊白石又叫阿芝了。

出身於貧寒農家

齊白石3歲前，身體非常弱，經常生病，鄉間的大夫說要忌葷腥油膩，並開列了一大堆不能隨便食用的東西。齊白石當時只是個吃奶的孩子，還不能夠自己去吃東西，吃的全是母親的奶。

大夫這麼一說，周氏就忌口了，凡是葷腥油膩的東西，都不敢吃，生怕影響了奶汁，對小白石不利。就是逢年過節，齊家買些魚肉回來打牙祭，周氏也總是看著別人吃，自己卻一口也不沾。

因為齊白石身體不好，家人都捨不得將他一個人放在家裡，祖母和母親下田幹活時，就把他背在背上，形影不離地在地裡來回打轉。

齊家的婆媳常對別人說：「自己身體委屈點，勞累點，都不要緊，只要小孩不遭罪，我們就心安了！」

為了齊白石的病，齊家的大人真是操碎了心，幸好到了小白石3歲的時候，他的病一下子全好了，全家人這才鬆了一口大氣。

火爐旁邊的識字生涯

1866 年，齊白石剛過完 3 歲的生日，他的身體就漸漸地好了起來，隨後，他就被安排和祖父睡在一起。

齊白石的祖父齊萬秉，號宋交，大排行是第十，人稱齊十爺。他是一個性情剛直的人，心裡有了點不平之氣，就要發洩出來，所以人家都說他是直性子，走陽面的好漢。

當時，齊十爺已經 59 歲了。這個時候正是冬季，南方的冬天特別潮溼，也很寒冷，齊十爺常常撿拾些松枝，在爐子裡燒火取暖。

齊十爺冬天唯一的好衣服，是一件皮板挺硬、毛又掉了一半的黑山羊皮襖。當秋風陣陣，樹葉飄零的時候，他就從箱子裡取出那件用布包著的羊皮襖。

老人穿上皮襖，大襟敞開，把小小的齊白石裹在胸前，小白石常常就這樣在老人身上睡著了。齊十爺常對別人說，抱著孫子在懷裡暖睡，是他生平第一樂事。

齊十爺是一個很有見識的農民，他認為讀書識字是件了不起的事情，其實他自己識得的字也不多，因為他小時候幾乎就沒有上過學，但自己卻偷偷地學習認識了幾百個字，對於孫子，他傾注了全部的愛。

雖然他無法預測孩子的未來，但卻期待著美好的未來，他沒有更多的奢望，只企望孩子能過上略好於自己這一代人的生活。

在冬天，農村的農活不是很多，齊家人常常坐在灶屋裡烤火。齊十爺抱著孫子，一邊燒火，一邊開始教小白石寫字。

齊白石認得的第一個字是「芝」字，他的祖父拿著通爐子的鐵鉗子，在松柴灰堆上，比畫著寫了個芝字，並對小白石說：「這是你阿芝的芝字，你記住了筆畫，別把它忘了！」

小白石把眼睛睜得大大的，認真地注視著。祖父又重複一遍，再重複一遍。

年幼的齊白石照著祖父的教法認認真真地寫下了「阿芝」兩個字。雖然他的字還寫得非常不整齊，但卻開始了齊白石彩色的人生。

祖父高興極了，把阿芝抱到懷裡，在他嬌嫩的小臉蛋上親了又親。

齊白石被爺爺的鬍子扎痛了，他昂起頭來好奇地對祖父說：「爺爺，為什麼要識字？」

齊十爺望著孫子詢問的目光，緩慢地說：「不識字，就要吃苦呀！」

他抬起頭，向窗外望望，嘆了一口氣，語氣沉重而緩慢地說：「好吧！現在爺爺跟你講個故事，這是爺爺年輕時候一個好朋友的真實故事。我那個朋友是一個老老實實的種田人，由於從小家裡窮，沒有上過學，所以他一個字也不認識。

有一次，他媽媽病了，他找財主借債，將一畝荒地作抵押。誰知那財主根本看不上他家的荒地，倒是看上了他家那兩間破房的地皮。到了簽契約的那一天，財主連那兩間破房的地皮也一起

寫上了。我的朋友不識字，根本看不懂，便稀裡糊塗地畫了押。半年後，他媽媽病故了，又欠了很多的債。過了一年，期限到了，財主要債，我的朋友還不起，財主就拿出那張契約，要霸占荒地和房地產。

我的這個朋友說，他只抵押了一畝荒地，哪有房地產呀？可是財主拿出契約唸給他聽，還說是我的朋友賴帳，反而將他打了一頓，把他從家裡趕了出來。唉，我的朋友一氣之下就跑到衙門告狀，官老爺把財主找去，一看契約，不分青紅皂白，又把他打了一頓……」

齊白石聽著聽著不禁眼睛都溼潤了，他擔心地問：「那麼，後來呢？後來他怎麼樣了？」

齊十爺再一次深深地嘆了一口氣說：「後來，他走投無路，跳到河裡，淹死了。」說著，熱淚沿著他那布滿皺紋的臉，緩緩地淌下來。

朋友的死給了齊十爺一個很深的教訓，他深感認字的重要性，但是，他的家裡也窮，也上不起學，於是他就利用一切機會，偷偷地自學。從自己的名字到平常一些普通的字，最後居然能夠認識 300 多個字了。

自從開始教齊白石識字後，齊十爺每隔兩三天，就教小孫子認一個字，並天天教他溫習。他常常對小白石說：「識字要記住，還要懂得這個字的意義，才會用得恰當。只有會用才能算識得這個字了。假使貪多務博，識了轉身就忘，意義也不明白，這是欺騙自己，跟沒有認一樣。」

　　齊白石小時候，雖然身體不好，但卻非常聰明。祖父教他寫字，教一個，他認識一個，並很快就記住了。他常常在玩耍的時候獨自拿著樹枝在沙土上練習，有時，齊十爺看見了，就悄悄走到孫子的背後，一邊不動聲色地看他寫字，一邊滿意地捋著自己的鬍鬚。

　　齊白石認真地寫著，根本就不知道爺爺什麼時候來到了背後，直到齊十爺在身後說話，小白石才知道背後有人呢！

　　齊十爺見他那麼認真地學，便稱讚他有出息，這話被齊白石的祖母和母親聽到了，全家人都非常高興。

　　識字，開啟了齊白石童年生活的另一個天地。他感到自己比周圍的同伴們似乎多了一點什麼。人家看見樹、狗、貓，寫不出來，他就寫給他們看。

　　他拉著同伴，指著前面一棵綠蔭如蓋的參天大樹，問別人：「你知道那是什麼嗎？」

　　同伴不屑地回答：「是大樹啊！」

　　齊白石又問：「那麼，你知道樹字怎麼寫嗎？」

　　同伴不好意思地撓撓頭，再搖搖頭。

　　這時，齊白石才神氣地說：「哈哈，我知道！來，我寫給你看看。」

　　於是，他半蹲下身子，用樹枝在地上寫了起來，孩子們把他團團圍在中間。

　　齊白石6歲那年，他家附近的黃茅堆子來了一個新上任的巡檢，不知為了什麼事，這個巡檢來到了白石鋪。

黃茅堆子原名黃茅嶺，也是個驛站，比白石鋪的驛站大得多，離齊家不算太遠，離白石鋪就更近了。這巡檢原是知縣屬下的小官，論他的品級，剛剛夠得上戴個頂子。

　　在那個年代，像這類官，流品最雜，不論張三李四，阿貓阿狗，花上幾百兩銀子，買到了手，就走馬上任，做起老爺來了。芝麻綠豆般的官，又是花錢捐來的，算得了什麼呢？可是這地方天高皇帝遠，這些人也能端起官架子，為所欲為地作威作孽。這種官勢力大，作惡多，外表倒是有模有樣，可是卻壞到骨子裡。因此，他們在鄉里，很能嚇唬人。

　　那年，黃茅驛的巡檢，也許新上任的緣故，站齊了全副執事，坐著轎子，差役們挺起胸脯，吆喝著開道，耀武揚威地在白石鋪一帶打圈轉。

　　在那個年代，鄉里人向來是很少見大官的，聽說官來了，就很多人邀約一起去看熱鬧。

　　齊家隔壁的三大娘，來叫小白石一起去。周氏問小白石：「阿芝，大娘帶你去看大官，你去不去？」

　　齊白石回答說：「我不去！」

　　周氏對三大娘說：「你瞧，這孩子挺倔強，不肯去，你就自己走吧！」

　　小白石一開始還以為母親說自己倔強，一定會生他的氣。

　　誰知隔壁三大娘走後，周氏卻笑著對白石說：「好孩子，有志氣！黃茅堆子哪曾來過好樣的官，去看他做什麼！我們憑著一雙手吃飯，官不官有什麼了不起！」

　　母親的話，齊白石永遠都記在心中。

　　他在以後的日子裡一輩子都不喜歡跟官場接近，一直過著普通的平民生活，寧願終生布衣也不攀附權貴，繼承了齊家樸實的農民本色。

培養興趣的學堂生活

從齊白石第一次跟祖父識字起，直到齊白石滿 6 歲，齊十爺認為他自己認得的字，已經全部教完了，他覺得自己再沒有辦法教孫子識字了。

實際上，齊白石也真的將爺爺教的這幾百個字認完了，就連每個字的意義，他都能講解得清清楚楚。齊十爺一面誇獎孫子能幹，已和自己認識一般多的字，一面卻又為自己家中太窮供不起孫子上學而著急。

周氏是個聰明的人，她發現了公公的憂愁，就對齊十爺說：「我父親明年要在楓林亭開個學館，阿芝跟外公讀書，學費是一定免了的。我想，阿芝白天去晚上回，這點錢雖不多，也許夠他讀一年的書。讓他多認識幾個字，會記記帳，寫寫字條，有這麼一點識字的底子，將來就算不能幹個別的，也可以做個掌櫃什麼的。」

齊十爺非常贊同兒媳的話，就決定讓小白石過完年去上學。

1870 年春，齊白石的外祖父周雨若在楓林亭附近的王爺殿，開設了一所學館，也就是那個時候的小學堂。

楓林亭位於白石鋪北邊山坳上，離齊家有 1.5 公里。過了這年的正月十五，母親給小白石縫了一件藍布新大褂，包在黑布舊棉襖外面，打扮得整整齊齊，由齊十爺領著，來到外祖父的學館。

　　王爺殿前是用青石頭砌成的台階，齊白石和祖父一老一少拾級而上。

　　走進王爺殿，小齊白石禁不住東張西望，在殿內有四尊天神，分列兩旁，面貌猙獰、兇殘，好像隨時都能跳下來一樣。

　　見到神像，齊白石嚇得立即將臉藏在了爺爺的衣襟下，拉爺爺的手也下意識地更緊了。

　　王爺殿裡面是小廟的天井，這是一處很寬敞的地方，一群小孩子正在那裡追逐、打鬧。

　　天井的左邊，有一棵百年古柏，曲折、蒼勁的枝幹，青翠茂盛的葉子，給人以生命永恆的情思。天井的右邊，是一株清香四溢的蠟梅，花朵盛放的勢頭快要過去，枝頭已吐出嫩黃色的小葉。鵝蛋石鋪成的通道從山門直到正殿的台階下。庭院打掃得十分潔淨，給人一種聖潔的印象。

　　庭院的東西兩廂，過去是僧人的住所，現在他們都搬到後院去了，這裡便成了課堂。

　　天井正面是供著菩薩的正殿，這間房子四周的圍牆歪歪斜斜的，房子的大門掛著一把大鎖。正殿東西兩側各有一間屋子，這兩間房經過人工修理了一下，看上去稍微整齊一些。

　　在天井的孩子們一見有人進來，馬上停止了打鬧，疑惑地望著齊白石爺孫倆。

　　齊十爺彎下腰向其中一個小男孩問道：「請問你們的周先生在哪間屋？」

沒等這孩子開口，從正房東側的屋內傳出了這樣的聲音：「在這裡，在這裡，親家公來啦！」

　　齊十爺抬眼一看，只見齊白石的外祖父周雨若快步走出了門，沿著台階，來到了天井裡。

　　齊十爺迎上前去，一把握住了他的手，臉上露出了重逢的喜悅。

　　周雨若抬手拍拍齊十爺的肩膀，親熱地說：「親家公最近身體可好！」

　　齊十爺笑瞇瞇地回答：「不行了，老啦！」說完，他轉身拉了拉身後齊白石的衣角說：「阿芝，還不快來叫人！」

　　齊白石大大方方地走到周雨若面前，學著臨走前母親教給他的禮節，深深地向周雨若鞠了一躬，輕聲叫道：「外公好。」

　　齊十爺在一旁糾正說：「阿芝記著，以後在學館要稱外公為先生，在學館外邊才能叫外公。」

　　周雨若高興地笑了起來，慈祥地撫摸著齊白石的頭：「好好好！看得出來，我這個小外孫天資聰明。親家公，請進屋裡談吧！」

　　齊十爺感激地說：「給你添麻煩真過意不去，以後勞你費心了。」

　　周雨若感慨地搖搖頭說：「親家公瞧你說的，我們是一家人嘛！」說著，他扶著齊十爺，拾級而上。

　　周雨若的屋裡整潔、簡樸。靠正牆的一張八仙桌上，供著孔聖人的牌位，前面有一個香爐。房子的左邊擺著一張床，床上掛

著陳舊卻洗得很乾淨的蚊帳。臨窗一張硬木桌子上，整齊地堆放著書籍、筆、硯之類。右邊進門處，放著兩把籐椅，中間有一張茶几。茶几上方掛著一幅條幅，裝裱得十分精美，上面寫著「一代師表」幾個大字。這是周雨若的門生送給他的。

按照古人讀書的規矩，小白石先在孔夫子的神牌前磕了幾個頭，算是先拜至聖先師，再向著外祖父拜了三拜。當時認為，只有經過這樣的隆重大禮，讀過書之後才能當上相公，成為上層社會的人。

從此，齊白石正式進入了學堂。

從那天起，每天清早，齊白石都由祖父送去上學，傍晚又接回家。這 1.5 公里的路程，不算太遠，但卻都是黃泥路，平常日子走起來倒也輕鬆，但要是遇到下雨天，黃泥就都成了泥漿，走起路來，一不小心，就得跌倒。

在這樣的天氣，齊十爺總是右手撐著雨傘，左手提著飯籮，一步一拐，仔細地看準了路面，扶著小白石走。若是路上的泥漿太深了，他還把小白石背在背上。泥地裡走路非常辛苦，常常累得他氣喘吁吁。

上學之後，外祖父教齊白石先讀了一本《四言雜字》，這是當時啟蒙的必讀書。由於小白石先前就有一定的認字基礎，很快就將此書背得滾瓜爛熟了。外祖父高興極了，隨後又教小白石《三字經》、《百家姓》。

在同學中間，小白石是班上學習最好的一個，外祖父非常喜歡他，常對齊十爺說：「這孩子，真不錯！」

齊十爺聽了親家這樣誇自己的孫子，也高興得不得了。後來，外祖父又開始教齊白石讀《千家詩》。

　　這詩引起了齊白石的強烈興趣，他剛一讀，就覺得讀起來很順溜，音調也挺好聽，便越讀越起勁。

　　舊時候上學，就是死讀書，讀熟了要背，背會了就行，可以不用知道書中文字的意思，這叫做讀「白口子」書。小白石在家裡認字的時候，知道了一些字的意思，但進了外祖父的學堂，雖然讀的都是白口子書，但他從學堂回家後還是要用一知半解的見識，思索書中的意思，將書中的文字大致自我解釋一番。

　　尤其是齊白石在讀《千家詩》時，因為讀著順口，他就更加津津有味地咀嚼起來，有幾首他認為最好的詩，更是經常掛在嘴邊，簡直成了個小詩迷了。

　　自幼齊白石的《千家詩》讀得好，這為他後來讀唐詩和寫詩都打下了良好的基礎。

　　齊白石讀書特別努力，從這個時期起，他經常都是手不離書，口不離詩，這種刻苦讀書的精神一直保持到老。

　　後來，他還曾雕刻過一枚「一息尚存書要讀」的印章來勉勵自己。

刻苦學習繪畫知識

　　齊白石第一次學畫畫是在學堂上學的日子，那時，外祖父的學堂除了背書之外，還要教寫字。

　　在舊的學堂裡，學生學寫字是要用描紅紙的，紙下有木板印好了紅色的字，寫時依著它的筆姿，一筆一畫地拿毛筆蘸墨描著去寫。這是齊白石最喜歡的功課，因為在這之前祖父教他寫字，都只是用松樹枝在地面上畫著寫，這比那樣做有意思多了。

　　為了讓齊白石學寫字，祖父齊十爺把他珍藏的一塊斷墨，一方裂了縫的硯台，鄭重地送給了齊白石。

　　這是齊十爺唯一的「文房四寶」中的兩件寶貝，原是他預備自己記帳時用的，平日都捨不得給別人看。他文房四寶的另一件寶貝毛筆，因為筆頭上的毛快掉光了，所以就又重新為孫子買了一支新毛筆。描紅紙，齊家也沒有現成的，齊十爺也為小白石買了新的。

　　齊白石的書包裡，筆墨紙硯樣樣都有了，他高興極了，常常沒事就拿著描紅紙，在那裡描呀，寫呀。有時，他描字描得有些膩煩了，私下就悄悄學起畫畫來。

　　在舊社會的湘潭地區，新產婦家的房門上，都要掛一幅雷公神像，據說是鎮壓妖魔鬼怪用的。這種神像，大多是鄉里的畫匠用硃筆在黃表紙上畫的，畫得很粗糙。

在齊白石 5 歲那年，他的母親為他生二弟時，他家門前也掛過這樣一幅畫。齊白石當時就覺得好玩，到他上學會描字以後，他又在一個同學的家門口發現了這種畫像。

那天，他在同學的家門口再次看見雷公畫像，他覺得這張畫像比他以前看到的畫像清晰多了。淺黃色的紙上，用硃砂勾勒出雷公神猙獰的面孔，那兩隻眼睛很圓很大，大概占去臉部的三分之一。咧著的大嘴，露出了幾個牙齒；嘴邊的鬍鬚向四周翹起；滿身披甲，赤著腳；兩手提著銅鈴，威風得很。

齊白石被這神像深深地吸引住了，他越看越有趣，很想模仿著畫它幾張。

他跟同學商量好，到放學以後，他帶上自己的筆墨硯台，對著同學家的房門，在描紅紙上畫了起來。可是畫了半天，畫得總不太好。齊白石覺得雷公長得太奇怪了，很不好畫。他依著神像上面的尖嘴薄腮，畫成了一張鸚鵡似的怪鳥臉。

可畫好後，齊白石怎麼看也不滿意，改了幾次也覺得不好。

但神像掛在牆上取不下來，不能描著畫呀！後來，齊白石靈機一動，想了一個好辦法，他對同學說：「這樣吧，你幫我找個高腳凳子來，我站在凳子上去描紅試試。」

同學很快搬來了凳子，齊白石站到凳子上，接過同學遞上來的紙，緊緊地壓在雷公神像上面，然後用筆輕輕地勾了起來。

他剛勾了沒幾筆，就又發現了新的問題，搖搖頭對同學說：「唉！還是不行呀，我的描紅紙質地太厚了，根本看不清神像的大致框架。」

　　齊白石的同學在凳子下面也為他焦急起來。突然，同學拍拍自己的腦袋說道：「嗯，我記得我應該有幾張薄的描紅紙。」說著，他急忙在自己的書包裡翻找起來。

　　同學果真在書包裡找到了一張包過東西的薄竹紙，他高興地遞給齊白石。

　　齊白石看到這張薄紙，真是喜出望外，他興奮地大叫著：「真是太好了！」

　　齊白石用這張紙覆在畫像上面，用筆認真地勾描了起來。

　　由於他是站在凳子上畫，所以心情也比較緊張，畫得也非常吃力。當他畫完以後，他才發現自己身上的內衣都打溼了。

　　這次的畫像是比較成功的，神像的輪廓幾乎和原畫一模一樣。齊白石快樂地從凳子上跳下來，他的同學看到這幅畫高興地要齊白石再畫一張送給自己。

　　齊白石重新爬上板凳，再次勾描，很快就又畫好了一幅。

　　同學對齊白石豎起大拇指說：「齊阿芝同學，你簡直可以當畫匠呢！」

　　齊白石體驗到一種從來沒有的滿足感，他從此對畫畫產生了莫大的興趣，並與畫結下了不解之緣。

　　齊白石能畫畫的消息在學堂的同學中很快被傳開了，很多同學都來請他畫畫，於是，他的同學們就成了他的作品的第一批觀賞者和欣賞者。

　　從這之後，齊白石常常撕了寫字本，把它裁開，半張紙半張紙地畫。在反覆地描著畫畫時，齊白石掌握了畫畫的技巧，將不

同的人物形象深深地記到了腦中。他不再畫門上的神像了，而是開始畫自己見到的東西。

他最先畫的是自己的村莊星斗塘中常見到的一位釣魚老大爺。這個老大爺給齊白石的印象很深，閉著眼睛，他就能想到大爺那慈祥的神態。他照著自己心裡的模樣對老大爺畫了起來，可是畫來畫去，他畫出的大爺總是不能使他自己滿意。

為了畫得像、畫得好，齊白石決定再多觀察大爺幾次。第二天一大早，齊白石就去小河邊找這位釣魚老大爺，哪想到，齊白石去得太早了，那位大爺還沒有來呢，齊白石只好失望地回家了。

回家後，齊白石總是想著這件事，於是他在家等了一會兒，又再次去了河邊。

這次，釣魚的大爺總算出現了，齊白石躡手躡腳地走到大爺的旁邊，悄悄地觀察起大爺的一舉一動。

釣魚大爺一手扶著魚竿一手拿著煙袋，正聚精會神地盯著魚竿和水面，根本就沒有發現身旁的齊白石。

齊白石仔細地記下了釣魚大爺的眼睛、鼻子和神態，看完後就悄悄地轉身跑了。他一邊跑一邊回憶大爺的形象，生怕大爺的樣子沒有記清。沒跑幾步，他突然又想起了什麼，自言自語地小聲說：「噢，對了，還沒有看清他的耳朵呢！」

他停下來，轉過身，又重新悄悄跑過去用心地觀察了一次。

回到家，齊白石立即躲在屋裡畫了起來，他憑著自己大腦裡記下的大爺的面貌，終於把老大爺成功地畫了出來。

　　齊白石拿著這幅畫看了又看，想了又想，一會兒覺得像，一會兒又覺得不像，他有些不自信了，就把這畫拿去給同學看。

　　同學一見到齊白石的畫，高興地大叫起來：「呀！這不是釣魚的老大爺嗎？齊阿芝同學，你真是畫得太像了，太像了！」

　　「像或者不像」是孩子們對一張畫的好壞的最高評判標準。因為在他們這個年齡，還有什麼比說「畫得像極了」更高的讚譽呢？

　　齊白石從畫第一幅神像的成功，到畫第一幅人像的成功，更誘發了他畫畫的激情與興趣。

　　而且，隨著越來越多的同學向他索畫，也讓他應接不暇，這也成了他畫畫的推動力，促使他不斷地去畫。

　　每天，除了習字背書，他的全部業餘時間，都被畫畫占去了。

　　同學們見他畫人物畫得那麼好，就建議他再畫其他的東西。接著，他又畫了花卉、草木、飛禽、走獸、蟲魚等等，凡是眼睛裡看見過的東西，齊白石都把它們畫了出來，尤其是牛、馬、豬、羊、雞、鴨、魚、蝦、螃蟹、青蛙、麻雀、喜鵲、蝴蝶、蜻蜓等眼前常見的東西是齊白石最愛畫，也畫得最多的。

　　隨著齊白石畫畫的興趣越來越濃，他寫字本上的描紅紙，也越撕越少，他總是剛換上一本新的描紅紙，沒有幾天就又用完了，外祖父看見他的本子用得那麼快，剛開始還以為是他用來寫字了，後來發現了齊白石作畫的祕密，很是生氣。

　　外祖父對齊白石說：「一粥一飯，當思來之不易；半絲半縷，

恆念物力維艱。你看你！一天只顧著玩，不幹正事，描紅紙白費了多少？」

　　學堂的學生，都是怕老師的，齊白石平日是非常聽話的孩子，從來沒有挨過外祖父的批評，但因為浪費了本子，被外祖父嚴厲地批評了一頓。

　　從那以後，齊白石不再撕寫字本畫畫了，而是到處去找牛皮紙一類的東西，在上面偷偷地畫。因為這個時候，他的畫癮已是很大了，讓他戒掉畫畫的興趣，他是不會答應的。

輟學期間的勤奮自學

秋天到了，田裡的稻子一片金黃，眼看就要收割了。這時，齊白石正在學《論語》。按照當時農村學堂的規矩，到了秋收的季節，學堂是要放假的，恰好這個時候齊白石又生病了，齊家父母就讓他在家休息一段時間。

那一年年底，齊白石的母親又生了三弟，齊家的收成也不好，幾乎窮得沒有糧食吃了，而齊白石的祖父也生病了。為了多賺錢，齊白石的爸爸齊貰政到外邊打零工去了，家裡人手不夠用，周氏等到齊白石病好了，就對他說：「現在你長大了，家裡這麼忙，就先不要上學了，等糊住了嘴再說吧！」

這樣，讀書不到一年的齊白石就輟學了。

此時的齊白石已經不是一個光會吃飯不會做事的閒人了，他在家幫著挑水、種菜、掃地、放牛，閒時就帶著自己的兩個弟弟。他最主要的工作是上山砍柴，砍了柴，不僅自己家裡有柴燒了，還可以賣錢，補貼家用。

齊白石最喜歡做的事，就是砍柴。鄰居的小夥伴，和他歲數差不多的，一起去山上的有很多，不久，他們便成了很好的朋友。在他和小夥伴砍柴的時候，他又找到了一本祖父記帳的舊帳簿，把帳簿拆開，在這本帳簿的背面繼續偷偷畫畫。

齊白石也沒有忘記讀書，他牢記著外祖父的話，讀書是任何地方都可以進行的，也是能夠做到的。所以，就算是他在幫著家

裡做事的時候，雖然一天到晚忙得非常辛苦，他也要抽出時間，把外祖父教過自己的幾本書，從頭到尾，一遍一遍地溫習。

輪到齊白石出去放牛的日子，他的身上都帶著一兩本書，等牛在山上吃草的時候，他就坐在草地上看書。

放牛回來，吃了晚飯以後，齊白石又坐在油燈下看書。有時候，家裡沒有錢買油，他找一些樹枝來燒，就坐在柴火前面唸書。

在學堂唸書的時候，齊白石的《論語》還沒有讀完，回家後，他用空閒時間自己學習《論語》，有不認識的字和不明白的地方，就趁放牛的時候，繞道到外祖父那邊去向他請教。

一天，齊白石上山放牛，正好遇到外公。他急忙從牛背上跳下來，取下掛在牛角的書本，把牛拴到樹幹上，快步走到外公面前，深深地向外公鞠了一躬說：「外公好！」

周雨若笑吟吟地握著外孫的手說：「好好好！」他看著齊白石手中的書，關切地說：「阿芝啊，看你放牛都帶著書，不忘讀書，外公真高興啊……」

不等外公說完，齊白石連忙說：「是的，外公，我正讀著《論語》呢，只是有很多不懂的地方，我看不明白，所以特意畫了記號，今天專門趁放牛的機會繞道過來詢問您。」說著，齊白石拿出書，把自己畫的記號一一指給外公看。

周雨若和外孫在一旁的石頭上坐了下來，開始看齊白石指出的不懂之處。他反覆地為齊白石講解每一個字句、典故的含義、要點，同時，也把每篇文章的大概提示講給外孫。

　　在講解的過程中，周雨若還強調了自己對這些文章的看法和見解，並告訴外孫，不管看什麼書，都要有自己的見解，不能因為別人告訴你文章的中心是什麼自己就認為是什麼。

　　外公的一番講解令齊白石茅塞頓開。他靜靜地聽著，不時地點頭、提問。

　　外公把書中的知識講完了，突然又想起了什麼似的，對外孫說：「對了，你現在還畫畫嗎？」

　　齊白石知道外公是不贊成自己畫畫的，他有些緊張地低下了頭，但他又不願意欺騙外祖父，便不好意思地回答：「嗯，我還經常畫，我已經改不了這個習慣了。」

　　齊白石的回答讓周雨若大吃一驚，他接著問：「啊！你這麼大的興趣？」停了一下，他又若有所思地說：「不過，練練也好，以後如果你能夠做個畫匠也是不錯的。」

　　周雨若繼續說：「聽說過宋代人王冕嗎？他也是個窮孩子，放牛的，同你一樣，也喜歡畫畫，並且天天畫，天天畫，最後成為了一代畫師。」

　　齊白石激動地抬起頭來，他聚精會神地聽著外公的話，眼睛裡放出驚喜異樣的神采。他沒有想到一向不支持他畫畫的外公也會這樣贊成自己畫畫，還為他講了一個窮畫家的故事，這令他多麼開心啊！

　　回家後，他更加用心地畫畫和學習了，這樣，過了一段時間，他居然把整整一部《論語》學完了。

　　有一天，在上山砍柴時，齊白石只顧著看書，忘記了砍柴，

到天黑回家時，柴還沒砍滿一擔。吃完晚飯，他又照例爬在凳子上寫字，祖母叫住他說：「阿芝！你父親是我的獨生子，沒有哥哥弟弟，你母親生了你，我有了長孫了，真把你看作夜明珠和無價寶似的。以為我們家，從此田裡地裡你父親有了好幫手！現在你能砍柴了，家裡等著燒用，你卻天天只管讀書，俗語說得好『三日風，四日雨，哪見文章鍋裡煮？』明天要是沒有了米吃，阿芝，你看怎麼辦呢？難道說，你捧了一本書或是拿著一支筆，就能飽了肚子嗎！唉！可惜你生下來的時候，走錯了人家！」

齊白石聽了祖母的話，知道她是因為家裡貧窮，希望這個長孫能夠多出些力氣，幫助父親支撐起家，可又怕他只想著讀書，把家務耽誤了。

以後，齊白石上山雖還是帶著書去，但總是把書掛在牛犄角上，等撿夠了糞和砍足了一擔柴之後，再取下書來讀。

除了讀書之外，齊白石還堅持每天寫字，描紅紙寫完了，祖父又給他買了幾本黃表紙訂成的寫字本子，以及一本木版印的大楷字帖，教他臨摹。有了這些東西，齊白石總會抽空寫上一頁或半頁。

齊白石從小體弱多病，每天不僅要幫著家裡幹活，還要不停地學習。他的祖母擔心他的身體吃不消，就為他專門買了一個小銅鈴，用紅頭繩繫在脖子上，說是能幫助他逢凶化吉。以後，每次他出門，母親只要聽見銅鈴的響聲，就知道是他回來了。

母親和祖母對齊白石的疼愛伴隨著他成長，他也在這忙碌的日子中漸漸地長大了。

　　1874 年 3 月 9 日，11 歲的齊白石迎娶了同鄉比他大 1 歲的女孩陳春君為妻。

　　在舊社會，中國有一種早婚風俗，就是男孩和女孩在很小的時候，只要經過兩家父母的同意，就能讓這兩個孩子結婚。拜堂以後，女孩就住在男孩家裡，幫著男孩家做事。這種先進門的兒媳婦，叫做童養媳。但由於這時男孩和女孩子的年紀都太小，暫時還不能住在一起，家裡要等他們都成年了，才會重新找一個合適的日子，讓他們正式結婚。

　　齊白石就這樣，還是懵懵懂懂的時候，就成為了一個女孩的丈夫。而齊家也像是了卻了一件大事，因為他們畢竟又為自己的子孫新添了一房媳婦，這在農村可是一件了不起的事情，子孫的延續，家族的興旺都與此息息相關啊！

認真思索木工技術

1875 年端午節，齊十爺病逝，齊家將家裡的所有的積蓄都用來辦了喪事，加上這之前曾給齊白石娶媳婦，兩件大事加在一起，使齊家的日子顯得異常窘迫。

祖父去世後，齊白石突然覺得自己長大了許多，家裡的勞動力，除了父親，就只有他了，作為齊家的長子，他認為自己有義務幫助父親挑起生活的重擔。

當時，齊家田裡的農活由他父親一人承擔，可他父親畢竟精力有限，所以經常顯得疲憊不堪。

齊白石小時候身體不好，祖父在世時，他不過是砍砍柴，放放牛，撿撿糞，在家裡打打雜，田裡的事情，從來沒有幹過。看著自己的父親這麼勞累，一天，他對父親說：「我的歲數也不小了，讓我也學著幹田裡的活吧！」

父親齊貰政見兒子這麼懂事，便同意了他的要求。

齊白石最先學的是扶犁，由於他身體弱，跟著父親學了好些天也沒有學會。他常常是顧得了犁，卻顧不了牛，顧著牛，又顧不著犁。這樣來回地折騰，弄得滿身是汗，也沒有把犁扶好。

齊貰政又叫齊白石跟著他下田，插秧耘稻。

下田插秧的活就是整天彎著腰，在水田裡泡，這比扶犁更加辛苦，齊白石一天干下來，累得晚飯都不吃就睡著了。

　　看著兒子一天天地消瘦下去，他的父母決定不再讓他幹田裡的活了，而是讓他學門手藝，以後好養家餬口。

　　但是，究竟學哪一門手藝呢？齊貰政和自己的母親以及妻子商量了很久，都沒想出一個好的主意。

　　1877 年，齊白石已經 15 歲了。這年正月，去世的齊十爺的堂弟，齊白石的本家叔祖齊仙佑來到齊家向自己的堂嫂拜年。齊仙佑是一個木匠，被鄉里人稱作齊滿木匠。

　　齊貰政請他喝酒。在他們閒聊的時候，齊貰政突然想到，如果讓這個堂叔收自己的兒子為徒，跟他一起學木匠的手藝，不是一件很好的事情嗎？

　　他試探性把這個想法說了出來。沒想到齊仙佑一口答應了下來。齊貰政趕忙把齊白石叫來：「阿芝，快給叔公行個禮！」

　　齊白石上前深深地鞠一躬說：「叔公新年好！」

　　齊仙佑會意地點點頭，說：「好，好，幾年不見，阿芝都長成大人啦！不錯不錯。」

　　齊貰政在一旁說：「阿芝啊，我已經給你叔公說好了，以後跟著叔公學木匠手藝，你同意嗎？」

　　齊白石看一眼父親，又看一眼叔公，用力地點點頭，懂事地說：「如今我已經是一個有家室的人了，學門手藝才好養家，這是再好不過的事了，我還有什麼不願意的呢？」

　　齊仙佑看著這個聰明、乖巧的孩子，滿意地說：「好哇，既然這麼看得起我，就跟著我做吧！不過，我的這個活可是個又苦又累的活，阿芝你能夠吃得消嗎？」

不等齊白石回答，齊仙佑就搶著說：「我們是窮人家的孩子，什麼苦活累活沒有幹過啊！一定沒有問題的。是不是，阿芝？」

　　齊白石在一旁大聲地跟著父親附和說：「是是是！」

　　這事，就這麼定了下來。

　　幾天後，齊家人找了個好日子，齊白石就被父親領到了齊仙佑的家。他們簡單地舉行了拜師禮，齊白石就算是齊仙佑的正式徒弟了。

　　齊白石出生以後，這還是第一次離開家。在師傅身邊，他每天都認真地學習量尺寸、畫墨線、用鋸子、使刨刀等木工活計，認真思索木工技術。

　　齊仙佑是個粗木作，又名大器作，蓋房子立木架是他的本行，做粗糙的桌椅床凳和種田用的犁耙之類，也不在話下。

　　這年清明節時，有人請齊仙佑蓋房子，他自然就把自己的徒弟齊白石帶了去。

　　誰知，齊白石的力氣太小了，他的師傅讓他給自己立木架，面對一根大檁子，齊白石不但扛不動，就連扶也扶不起。

　　齊仙佑的脾氣非常暴躁，對徒弟自然也很凶。他見齊白石什麼也幹不了，就說他不中用，並毫不講情面地把他送回了家。

　　齊白石心裡很難過，但也沒有辦法。

　　大約一個月以後，齊貰政又為兒子找到了第二個師傅。

　　這也是一位做粗木活的木匠，名叫齊長齡，他同樣是齊家的遠房本家親戚。但他為人忠厚老實，性格開朗，對徒弟非常關心，齊長齡看到齊白石力氣小，就鼓勵地說：「別著急，你好好

練吧，什麼事都是練出來的！俗話說『功夫不負有心人』，這句話是有道理的。」

聽了師傅的話，齊白石對學木匠充滿了信心，經過反覆的練習和實踐，齊白石開始隨著師傅走村串戶地做木工活，他的木工手藝也一步一步地提高了。

時間很快就到了該齊白石出師的日子了。一天，他跟著師傅做完工回來，在鄉里的田埂上，遠遠地看見對面過來 3 個人。他們肩上有的背了木箱，有的背著很堅實的粗布大口袋，箱裡袋裡裝的，也都是些斧鋸鑽鑿這一類的傢伙，一看就知道是木匠。

開始的時候，齊白石看見對方是自己的同行，並不在意。但讓他想不到的是，當那 3 人走近他們時，他的師傅垂下了雙手，側著身體，恭恭敬敬地站在旁邊，滿面堆著笑意，首先向他們問好。

而那 3 個人，卻高傲地瞅了他們一眼，略微地點了一點頭，愛答不理地搭訕著：「從哪裡來？」

齊長齡連忙答道：「剛給人家做了幾件粗糙家具回來。」

其中一人帶著譏諷的口吻說：「賺不少錢啦？」

齊長齡誠懇地回答：「哪裡會，做粗活一天能掙幾個錢呢！」

另一個人說：「喲，還帶了個徒弟？」他這句問話，包含有輕視的成分，似乎說像齊長齡這樣的手藝，不配帶徒弟。

齊長齡彎下腰，向他們點點頭，回答：「嗯，一個小徒弟，剛來，剛來不久。」

沒有等齊長齡說完，對方「哦」了一聲，便頭也不回地走了。

一直到那 3 個人走了很遠，齊長齡才又轉身拉著齊白石往前走。

齊白石覺得很詫異，他心想，同是木匠，同樣幹力氣活，難道還有高低貴賤的不同？他好奇地問：「我們是木匠，他們也是木匠，師傅為什麼要這樣恭敬？」

齊長齡拉長了臉說：「小孩子不懂得規矩！我們是大器作，做的是粗活，他們是小器作，做的是細活。他們能做精緻小巧的東西，還會雕花，這種手藝，不是聰明人，一輩子也學不成的。木匠當中 100 個也只有幾個會做這些細活。我們大器作的人，怎敢和他們平起平坐呢？」

師傅的一番話，說得齊白石心裡很不服氣，雖然他嘴上不再吭氣，但他心裡卻說：「幹嘛那麼神氣，你們能學，難道我就學不成！」

齊白石暗自決定，以後一定要去學做小器作的木活。

精心練就雕花工藝

又過了一年，齊白石 16 歲。祖母見做大器木匠非但要用很大力氣，有時還要爬高上房，怕他的孫子幹不了。齊白石的母親也顧慮到，萬一手藝沒學成，先弄出了一身的病來就麻煩了。她們跟齊貰政商量，想叫齊白石換一行別的手藝，就是那種既能照顧他的身體，又能夠輕鬆點的活計。

齊白石把願意去學做小器木匠的意思，說了出來，他們都認為可以。齊貰政打聽到有位雕花木匠，名叫周之美的想領個徒弟，就託人去說，一說竟說成功了。

就這樣，齊白石辭了齊長齡師傅，又到周師傅那邊去學手藝。

這位周師傅，住在周家洞，離齊白石家也不太遠。那年周師傅 38 歲，尚未結婚，孤身一人過著漂泊不定的生活。

細木雕花的手藝，是受人敬重的。他也因此經常出入於名門望族之家，不過他始終保持農家那種淳樸和厚道的習性。

他的雕花手藝，在白石鋪一帶是很有名的，他用平刀法雕刻人物，樣子栩栩如生，很是受人稱讚。

齊白石非常喜歡這個行當，所以學得很用心，而周師傅教得也非常用心。

周之美是個有點性格的人，他對喜歡的人，恨不得掏出心來對待。他見齊白石學得用心，就決定把自己的技藝一絲不留地

教給他。

　　他首先把自己的全套雕花圖案讓齊白石觀看和學習，然後又抽出時間讓他臨摹。齊白石雖然畫過幾年畫，也看過一些畫，但從來沒有見過這麼精美的仕女、花卉、走獸圖案畫。他見師傅教他學習這些東西，簡直是高興壞了，自然也學得非常認真。

　　學會了圖案畫之後，周之美又為齊白石講解雕花工藝，從木料花紋的選擇、進刀的程序和方法，由淺而深、由簡而繁地一一講述。當齊白石在理論上有所領會後，師傅就讓他試刀，從簡單的圖案到複雜精美的構圖布局；從表面的雕削到內部的鏤鐫，逐步讓他掌握雕花工藝各項技術。

　　在周之美的精心培育下，齊白石正式開始了他的木雕生涯。這是他生命史上的一次重大轉折，這次轉折為他今後的藝術事業騰飛奠下了第一塊基石。

　　在師傅的盡心傳授和自己的勤奮努力下，隨著知識的不斷積累，藝術修養的不斷提高，齊白石天賦的藝術靈性很快就被發掘了出來。

　　3個月後，齊白石就能獨立工作。雕刻刀在他的手中，猶如一個有靈性的神物，一塊光潔的木板，隨著他的手動刀飛，木屑紛紛揚起，不一會兒就會綻出一朵朵盛開的鮮花，或飄然下凡的神仙等美麗的圖畫。

　　周師傅看見齊白石的進步，覺得這個徒弟比任何人都可愛。他沒有兒子，就把齊白石當作親生兒子一樣看待。

　　他常常對人說：「我這個徒弟，學成了手藝，一定是我們這

一行的能手，我做了一輩子的工，將來若想沾著些光彩，就靠在他的身上啦！」

人們聽了周師傅的話，都知道周師傅有個有出息的好徒弟，從此找他們師徒倆做活的人就更多了。

按照學小器木匠的行規，學徒學到 3 年零 1 個月時就要出師，但齊白石在學徒期間，曾因生病耽誤了半年，所以，他在 3 年後又在周師傅門下多待了半年。

在學徒期間，齊白石肯動腦筋，善於鑽研，不僅學會了師傅的平刀法，還改進了圓刀法，這為他以後的藝術生涯造成了決定性的作用。

1881 年年底，周之美看到齊白石已經學會了自己的手藝，就讓他出師了。

出師是一椿喜事，齊家的人都很高興。祖母和周氏與齊貰商量，選了個好日子，讓齊白石和他的妻子陳春君正式結婚了。這樣，虛歲 19 歲的齊白石就挑起了一個大男人的重擔。

齊白石出師後，因為名氣還不大，幹活的路子還不廣，所以只好仍然跟著師傅做。

在白石鋪方圓百里之內，周之美的雕花手藝是非常有名的，找他做活的人很多。齊白石跟著自己的師傅出去幹活，自然別人也都知道了周師傅有個徒弟叫阿芝，時間長了，別人都親切地稱齊白石為「芝師傅」。

雕花工匠是計件賺工錢的，做一件家具多少錢都是先跟工匠師傅商量好再幹活的，齊白石賺到了錢，一個都捨不得用，全部

交給母親作為家用。

母親常常說：「阿芝能賺錢了，錢雖不多，總比空手好得多。」

母親雖然嘴上這麼說，心裡卻將全家人的希望都寄託在兒子的身上。

一次，齊白石又給家裡送錢，進屋後發現父親正陪著一個本家叔父聊天，齊白石立即給叔父鞠躬問好。這位叔父對他說：「阿芝你回來得正好，我正要請你去給我的一位朋友的女兒做幾件嫁妝呢？我可是聽說你的手藝可在你師傅周之美之上呀！」

聽到這裡，父親齊貰政急忙謙遜地說：「哪裡，哪裡，做徒弟的哪能超過師傅呢？而且，那些功夫都是師傅教的，是師傅教育有方。」

就這樣，就算客人單獨請齊白石做工，齊家為了不和師傅爭生意，也總是要客人先經過周之美同意，然後才讓齊白石去接這些活。

在清朝末年，農村能做得起雕花家具的，都是家境比較富裕的人家，在白石鋪一帶，有錢的財主人家是陳家壠的胡家和竹沖的黎家。每當他們家裡有了婚嫁的事情時，他們都要請周之美師徒倆人去做活。

他們大都是男家做床櫥，女家做嫁妝，件數做得很多。有時，周之美若接了其他的活，就叫齊白石一個人單獨去。從此，齊白石開始了他的木匠生涯。

齊白石一人常去做活的人家還有他的本家叔父齊伯常的家。

齊伯常名叫敦元，是湘潭的一位紳士，年輕時曾讀過書，家裡很有錢。齊白石到他家，一般在他家的稻穀倉前幹活。

齊白石是一個有頭腦、有遠見的年輕人，他在幹活的同時，總想像著推出新的雕花作品。

在當時，雕花工藝主要是為了裝飾，裝飾的形式都是固定的，雕花匠所雕的花樣是由祖師傳下來的一種花籃形式，差不多都是千篇一律的，這些花籃形式，更是陳陳相因，雕的人物，也無非是些麒麟送子和狀元及第等一類東西。

齊白石天天雕刻著這些東西，雕來雕去，總是一個樣式，一種雕法，不久就開始厭煩了。於是，他就想法換個樣子，在花籃上面，加些葡萄、石榴、桃、梅、李、杏等果子，或牡丹、芍藥、梅、蘭、竹、菊等花木。人物從繡像小說的插圖裡勾摹出來，都和歷史故事有關。還搬用日常畫的飛禽走獸、草木蟲魚，加些佈景，構成圖稿。

齊白石運用腦子裡所想得到的，造出許多新的花樣，用雕刻刀雕刻出來，這些花樣，既新鮮又富有濃郁的民間特點和農家氣息，深得鄉里人的喜愛，他們常常在空閒時稱讚白石鋪出了個巧木匠。

齊白石出師前兩年，雖然能掙一些錢了，但他們家的經濟仍不富裕。他的妻子在家為他料理家務，每天非常辛苦，有時肚子餓了，家裡又沒有東西可吃，就喝點水充飢。但她的娘家人來問起她的生活，她總是對他們說自己過得很好。齊白石知道這件事後暗下決心，有這麼好的妻子，真是自己的福氣，我一定要讓她過上好日子！

仔細臨摹《芥子園畫譜》

　　1882 年，齊白石仍是肩上背了個木箱，箱裡裝著雕花匠應用的全套工具，跟著師傅出去做活。

　　一次，齊白石到一個書香門第的家中做活，就住在主人家中，主人看到齊白石做的活不僅雕工精細，而且花樣新穎，就問齊白石從小可否唸過書。

　　齊白石老實地回答：「讀了不到一年。」

　　主人惋惜地說：「唉，像你這麼聰明的人，不讀書真是浪費啊！」他嘆了一口氣又說：「那麼，你現在還看書嗎？」

　　齊白石說：「看，十多年來，一直沒有間斷過。」

　　主人同情地說：「俗話說『自古名士出寒門』，真是一點都不假啊，像三國的董季直，晉代的車胤、孫康，窮得沒有油點燈看書，就用螢火、冬雪作照明，終於做出了大學問，看你自己創作出了這麼多的雕刻花樣，你也算是一大奇才啊！」

　　聽主人這樣誇獎自己，齊白石有些不好意思了，他謙虛地說：「我哪能和他們相比呢？」

　　主人話題一轉，又問：「我看你雕刻得這麼好，想必你的畫畫功夫也一定不錯，難道你小時候學過畫畫？那麼你的師傅是……」

　　齊白石回答：「會畫一點，但都是我偷偷學畫的，沒有拜過師傅，因此畫功不怎麼樣呢！」

主人感興趣地問：「哦，那你現在還畫畫嗎？」

齊白石害羞地抓抓腦袋，笑著說：「嗯，一直沒有停下，我畫畫簡直可以說是上了癮，幾天不畫，我的手就癢癢。」

停了一下，他又收起笑容，嚴肅地說：「現在學雕花，就更需要畫了，有時我看到了新的花樣，就先把它們記在心裡，再學著畫出來，然後再練習雕刻。」

主人點點頭說：「哦，原來是這樣。」他想了想又說：「芝師傅要是喜歡讀書，我的書房倒是有些書。對了，你還可以直接住在書房，在書房作畫也很方便。」

主人把齊白石帶進了家裡的書房。這是一間佈置得十分素樸雅緻的屋子，房間雖然不大，但充滿著濃濃的書香氣息，兩個大書架上，擺放滿了各種線裝書，臨窗還放著一張大大的書桌，齊白石看著有這樣的好房間，心裡非常感動。

此後，齊白石在主人家白天幹活，晚上就伏案看書。主人的大書架上不僅有《史記》、《漢書》等二十四史，還有唐宋名家的文集詩集，以及其他很多連齊白石聽都沒聽說過的書，他能有這樣的機會看到這麼多的書，心裡真是有說不出的高興。

在這家主人家幹活的日子裡，齊白石從這一本書翻到那一本書，從這一架翻到那一架，挨次翻下去。他知道自己在這裡的時間不多，讀不了這麼多的書，於是，他把自己認為好的書，想讀的書，一本本記下來，以備將來查找。

一天晚上，在翻閱第三架時，齊白石發現書架的最上面，有一包用紙包著的書，開本似乎比其他的要大一些。顯然主人保護

得很精細，肯定是珍本或善本。

　　他搬來凳子，登上取了下來，拂去上面的灰塵，小心翼翼地打開來，裡邊是厚厚的 3 本書，黃色的封面上，朱紅色的線框內，端端正正地書寫著 5 個大字：「芥子園畫譜」。

　　《芥子園畫譜》是以清初名士李笠翁的金陵別墅芥子園為名命名的。它是李笠翁的女婿沈心友根據家中原有的一卷李長蘅畫的 43 頁山水畫稿，再請山水畫名家王安節花了 3 年時間整理，最後增加到 133 頁，並於 1679 年用木刻的方式精刻成書的。

　　在沈心友的制書過程中，由於得到了他的岳父的大力幫助，所以他以岳父的別墅命名，這就是《芥子園畫譜》第一集。

　　之後，沈心友又請清代杭州名畫家諸曦奄編畫「蘭竹譜」，請王蘊奄編畫「菊及草蟲花鳥譜」。由王安節、王安草、王司直兄弟三人經過十多年的斟酌增刪，寫了學畫淺說，於康熙四十年刻印行世，這是《芥子園畫譜》的第二集和第三集。

　　後來，書商又把民間流傳的丁鶴洲編的《寫真祕訣》等畫譜彙集，假冒《芥子園畫譜》第四集行世。

　　在中國的畫壇上，這是一部流傳廣泛、影響深遠的畫譜，它把山水畫的各種技法加以歸納和分析，並附錄臨摹了各式畫樣 40 多幅，裡面有「樹譜」「山石譜」「人物屋宇譜」「蘭譜」「竹譜」「梅譜」等多種物體的畫法，是一本學畫者不可多得的啟蒙畫冊。

　　在齊白石出生後的同治年間，中國的印刷條件有限，能夠買得起畫畫書籍的人很少，像他這樣的普通老百姓則更是見不到這種珍貴的畫冊。

齊白石見到的這套《芥子園畫譜》，是清朝乾隆年間刻印的，用的是開化紙、木刻板，五色套印，極為精美，遺憾的是，這部書並不完整，只有前三集，沒有第四集。他從來沒有見到過這樣詳細介紹作畫的書籍，真是欣喜若狂。

這部畫譜講解了從作畫的第一筆開始，一直到全幅畫畫成的全過程。對用墨著色的濃淡、深淺、先後、遠近、配合和渲染之法，都有十分詳盡的敘述，為初學者提供了難得的入門之法。

書中所說的分宗、重品，六要六長，三病、計皴、釋名、觸變等等，都是齊白石聽都沒有聽說過的，他將畫譜仔細地看了一遍，覺得自己以前畫的東西，存在的問題實在是太多了：畫的人物像，不是頭大了，就是腳長了，畫的花卉，不是花肥了，就是葉瘦了。

齊白石真想將書中的每一幅畫都畫上一遍。雖然主人的案上擺著硯台、宣紙和筆，但齊白石卻一件也沒有動，因為這是主人家的，齊白石從來不隨便使用別人家的東西。

齊白石真後悔自己沒有帶紙筆來，不能將書中的畫臨摹下來，他便只好盡情地、靜心地看起《芥子園畫譜》，一邊看，一邊用手在旁邊比畫著。

有了這部畫譜，齊白石好像是撿到一件寶貝，他想將畫畫的技術從頭學起，但是他又想：這畫譜是別人的，不能久借不還，如果買新的，自己的家鄉也沒處買，省城長沙也許有，但恐怕也是自己買不起的。

於是，當主人家的活做完的時候，齊白石決定先跟畫譜主人借，再用自己早年勾畫雷公像的方法，先勾畫下來，再仔細思索。

借來了書，齊白石回家就與母親商量，在自己掙來的工資裡，拿出些錢，買些薄竹紙和顏料毛筆，在晚上收工回家的時候，用松油柴火為燈，一幅一幅地勾畫。

周氏爽快地同意了兒子的要求。第二天，齊白石跑到鎮上，買來了材料，從回家的當天晚上，就從畫譜的第一頁開始勾畫起來。

他先勾畫樹，從「二株分形」「二株交形」「大小二株法」，一直勾畫到「樹中襯貼疏枝法」，整整勾畫了十幾幅。一直勾到母親敲門，讓他早點睡，他才放下手中的筆。

齊白石勾畫十分認真、十分精細，勾勒出來的作品，十分逼真，當他勾畫完了畫譜的所有圖畫後，他便開始為每一幅畫上色。

他依著原樣，找相應的顏色往上填。但是，上色卻不是一件容易的事。他讀了書上關於上色的論述，潛心地揣摩了好久，調好顏色，然後，對照著原圖，一筆筆地填了起來。

這樣，齊白石先勾畫圖樣，再為圖樣上色，一直用去了他半年多的業餘時間，把借來的這部《芥子園畫譜》終於像模像樣地臨摹了下來。

他把這些畫，按照原來的樣子，裝訂成 16 本，自己還精心地為它設計了一個封面，看上去就像一本真書一樣。

仔細臨摹《芥子園畫譜》

　　這是齊白石在他青年時代進行的一次最大規模的繪畫實踐，雖然在當時還很難看出這對他一生事業的深遠影響，但是，有了這套書，使齊白石雕花的技巧躍進到一個新的階段，畫譜為他開拓了一個嶄新的境地。

　　以後，他為別人介紹自己的繪畫生涯時，常常向人介紹說：「我的繪畫啟蒙就是一本《芥子園畫譜》。」

　　有了這個畫譜，齊白石一有時間就照著圖像臨摹，將這套畫譜從頭到尾地臨摹幾遍，直到以後不用看圖，也能準確地畫出花鳥人物等，他還把這些圖像應用到雕花工藝中去，使雕出的東西更加好看。

　　漸漸地，專門請他雕花的人越來越多，他的名氣也越來越大。

　　這一時期，是齊白石的繪畫技術不斷走向成熟的一個重要時期。

抓住學畫的好時機

1883 年，齊白石的妻子春君為他生下一個女兒，取名菊如。做了父親的齊白石明顯感到自己肩上的擔子變得沉重起來，他除了做雕花木匠的工作之外，還開始為鄉親們畫神像以補貼家用。

他白天做雕花木工作，夜晚畫神像，隨著他的木工手藝和繪畫手藝的提高，他已經能夠用這兩門技術作為他的養家之本了。

在此後的四五年裡，齊白石的畫同他的雕花手藝一樣，被越來越多的人認可。人們一傳十，十傳百，方圓幾十里只要是寫字畫畫，大部分人都會想起他。他們找他時，有的自己拿紙來，有的則給酬金。

齊白石的祖母已經 77 歲的高齡了，她看著自己的長孫一天一天地走向成熟，心裡真是比吃了蜜糖還要高興。

這時，齊白石的三弟純藻也已經 18 歲了，為了多賺錢貼補家用，他託了一位遠房本家名叫齊鐵珊的，把自己薦到一所道士觀中，幫他們煮飯打雜。

齊鐵珊是齊伯常的弟弟，是齊白石的好朋友齊公甫的叔叔，齊鐵珊那時正和幾個朋友在道士觀內讀書。

齊白石常到道觀找弟弟，自然也就和齊鐵珊經常一起閒聊。對齊白石為鄉親畫神像的事，齊鐵珊是聽說過的，每次見了齊白石，他總是問白石：「最近又畫了多少？畫的是什麼？」

有一次，他對齊白石說：「蕭薌陔快要到我哥哥伯常家裡來

畫像了，我看你何不拜他為師！畫人像，總比畫神像好一些。」

齊鐵珊口中的蕭薌陔，名叫傳鑫，薌陔是他的號，住在朱亭花鈿，離齊家有 100 公里遠。他是紙紮匠出身，但透過自己發奮用功，把經書讀得爛熟，還會作詩畫像，是湘潭第一名手，他最擅長畫山水人物。

齊白石早就聽說了這位蕭薌陔的大名，只是沒有見過，對他能在貧寒淒苦之中搏擊不息，終於成為繪畫高手這一點，齊白石十分欽佩，他很想早點見到這個人。

幾天後，蕭薌陔來到了齊伯常家。齊鐵珊託人給齊白石捎信去，要他前來拜見。

這天早上，吃過早飯，齊白石帶著前晚畫好的一幅李鐵拐的像，來到了叔父家。

一進門，齊白石見到蕭薌陔，上前一步，深深一鞠躬，說道：「晚生齊純芝拜見先生！」

蕭薌陔趕緊還禮，十分謙虛地說：「不敢當，不敢當，久聞大名，今日得見，三生有幸。」

齊公甫招呼大家入座，蕭薌陔面朝南，與齊白石相向而坐，齊鐵珊和齊公甫叔侄等人在左右陪坐。

蕭薌陔慈祥地問：「今年多大歲數了？」

齊白石回答說：「26 歲了。」

蕭薌陔又問：「學了幾年畫啦！」

齊公甫笑著趕忙插嘴說：「他啊，早在楓林亭學館時，就畫上了。」他問齊白石，「那時幾歲？」

齊白石不好意思地答道：「7歲。不過，那時還小，只是胡亂畫的，算不上畫。」

齊公甫見白石那麼謙虛，又插嘴說：「也不能說是胡亂畫的，他畫的第一張畫是雷公爺呢！這孩子從小就喜歡畫畫，一直自學了這些年。」

蕭薌陔仔細地聽著，不時點點頭，說：「嗯，不錯，做任何事興趣是最要緊的。」

齊白石把帶來的畫雙手送到蕭薌陔的手中說：「先生請看，這是我聽說先生要來，特意連夜趕畫的，請先生指教。」

蕭薌陔接過畫，走到畫案前，把畫平展在案面上。齊鐵珊、齊公甫叔侄和齊白石也跟著走過去。

蕭薌陔的雙眼，發出炯炯光芒，在畫的上下左右不住地掃描，一言不發。

齊白石靜靜地等待著，鐵珊和公甫相互交換著眼色，偷偷地一次又一次地察看蕭薌陔的表情，迫不及待地企圖從他的表情中，捕捉他的內心思維，獲悉他對齊白石的印象。

幾分鐘的工夫，只見蕭薌陔神采飛揚，先是頷首微笑，繼而樂呵呵地用手撫摸著胸前的花白長鬚。這是他高興時的習慣動作。每當他有得意之作，他就以這種特有的表達感情方式，顯示自己的喜悅與歡快。

這時，蕭薌陔終於開口了：「畫得不錯，有功力。尤其是這平階梯形的雲皺，從上到下，這地方飄動挺拔，到這裡又粗獷豪

放，信手揮灑，一氣呵成，運筆、起筆、拔筆都見功力。」他比畫著，敘說著自己的看法。

「不過……」蕭薌陔開始指出這幅畫的缺點了，他故意把「不過」拉得很長，好像是在想著應該怎麼來表達自己的意思，他指著畫上的一個部位說：「這臉部肖像有點一反傳統的畫法。你為什麼要這麼畫呢？」他側身望著齊白石。

齊白石思索了一下答道：「先生，是不是李鐵拐只能畫成傳統的那樣？可是，誰也沒見過他啊？」

聽了齊白石的觀點，蕭薌陔對這個年輕人的大膽提問很感興趣，他大笑一聲說：「說得好！神仙，誰見過？不過是人想像出來的，你的想法很新穎嘛，這很好，很好！」

齊鐵珊見蕭薌陔如此欣賞齊白石和他的畫，便順水推舟地提議說：「敢問蕭先生，可否願意收小侄純芝做您的門人？」

齊白石一聽，趕忙走到蕭薌陔面前，恭敬謙順地對蕭薌陔拜了又拜，說：「但願先生不棄，學生仰慕已久。」

蕭薌陔高興地握住齊白石的手連連搖頭說：「不敢、不敢，天下名師林立，我一個紙紮匠出身的人，哪敢收你這樣的高足為門生呢！實在是擔當不起啊。」

齊鐵珊急忙插話說：「蕭先生就不要再客氣啦！」

蕭薌陔想了想說：「既然你們這麼看得起我，那就算是我三生有幸了。」

齊鐵珊等人高興地跳了起來：「那就舉行拜師禮吧！」說著，齊鐵珊指指房間正堂孔聖人牌位說：「就在孔夫子面前拜師吧！」

蕭薌陔連忙擺擺手說：「別急，別急！所謂讀書人的先聖是孔夫子，木匠的祖師是魯班，而畫苑的鼻祖卻是吳道子。」他挽起袖子，在畫案上找了一桿毛筆說道：「待老朽畫幅吳道子，掛起來，再行拜師儀式，何如？」

阿芝興奮極了，高興地說：「先生如此厚意，弟子將來定當重報。」

蕭薌陔說：「報不報無所謂，只要能為畫苑增添新的光彩，就是最好的報答。」

說著，他展紙、提筆，胸有成竹地在紙上運筆，簡潔的幾個曲線勾勒，紙上出現了一個栩栩如生的頭部。接著，幾筆飄動的線條揮灑，人物的身體、衣服出來了。

蕭薌陔放下筆，左右看了一下，又提筆在頭髮上加了幾點，然後囑咐齊公甫將畫掛在北面的牆上。

這就是吳道子 —— 蕭薌陔筆下的畫聖了。在蕭薌陔的指導下，齊白石在吳道子的畫像前行了拜師禮。

蕭薌陔對齊白石很器重，他把自己珍藏多年的馬遠、吳鎮、方壺、徐青藤、石濤等許多歷代名家的摹寫畫本，拿給齊白石學習。他知道齊白石從未曾得到過行家的指點，缺少繪畫的基礎知識，就從畫筆的選擇與使用、墨與顏料的調製和性能的掌握等講起，並把自己的拿手本領都教給齊白石。

蕭薌陔講得最多的就是關於繪畫需要傳神的問題。他常常告誡齊白石：「作一幅好畫，不僅要求形似，而且要求傳神，同樣的一幅畫，畫中人物的神情才是畫的靈魂，只有把人物的靈魂抓住了，你才能畫好畫。」

抓住學畫的好時機

齊白石認真地記下師傅說的每一句話。自從拜蕭先生為師後，他深深地感到，自己過去十多年畫畫，只是學了些皮毛，直到這時，他才在畫畫上找到了門徑。

蕭薌陔還介紹他的朋友文少可和齊白石相識。

這文少可家住在小花石，也是個畫像名手，他對齊白石非常熱情，把自己多年積累的畫畫經驗都傳授給齊白石。齊白石也很佩服文少可，但是沒有拜他為師。

齊白石從這兩位前輩中學到了很多東西，透過二位的教導，他不僅對於人物畫中的傳神畫法有了深刻的認識，而且還對人物畫的發展和名家繪畫的手法，也都有了比較深刻的瞭解，這些知識使他在畫人物形像這個方面有了很大的提升。

齊白石在跟著蕭薌陔和文少可二人學畫的同時，也還要到附近的鄉里為人雕花賺錢，以養家餬口。

這年冬天，齊白石到賴家壠衙裡去做雕花活。賴家壠離齊家有 40 多公里，路程有點遠，齊白石晚上就住在主顧家裡。

賴家壠在佛祖嶺的山腳下，那邊住的人家，都是姓賴的。「衙裡」是湘潭家鄉的土話，就是聚族而居的意思。

齊白石白天幫人雕花，晚上就著燈盞，練習畫畫。一天，他在房間裡練習畫畫的時候被主人看見了，主人看了他的畫驚訝地說：「芝師傅不光會畫神像，花鳥也畫得很生動啊！」

第二天，賴家人又請他畫些女人繡花鞋頭上的花樣和門神畫。沒過幾天，齊白石花雕得好，畫像畫得好的消息在賴家壠的婦女中間傳開了，一時間，來賴家求畫的客人絡繹不絕。

這時有個人說：「我們請壽三爺畫個帳檐，往往要等一年半載都畫不出來，何不把我們的竹布取回來，請芝師傅畫畫呢？」

村民們口中的「壽三爺」是杏子塢的一個紳士馬迪軒的姐夫，名叫胡自倬，號沁園，又稱漢槎。此人性情慷慨，喜歡交朋友和收藏名人字畫，他自己能寫漢隸，會畫工筆花鳥草蟲，詩也作得很清麗。

這壽三爺家住在離賴家壠不過兩公里多地的竹沖韶塘，那裡住的都是當地有名的財主，齊白石不想與這些有錢人有太多的高攀，也就沒有將鄉親的話放在心上。到了這年年底，他的雕花活還沒有做完，就先回家過年去了。

1889年，齊白石27虛歲了，過了年，他仍到賴家壠去做活。

有一天，齊白石正在雕花，賴家的主人找到他說：「壽三爺來了，要見見你！」

賴家人對齊白石解釋說，雖然壽三爺也住在韶塘，但他這個人，提倡風雅，交遊甚廣，景況並不太富裕，他的人品很高潔。在他家附近，有個藕花池，他的書房就取名為「藕花吟館」。

壽三爺時常邀集朋友在「藕花吟館」內舉行詩會，人家把他比作孔北海，說是：「座上客常滿，樽中酒不空。」

聽著主人的介紹，齊白石就禮貌地與壽三爺相見了。

見了壽三爺，齊白石照家鄉規矩，叫了他一聲「三相公」。

壽三爺也很客氣，對他說：「我是常到你們杏子塢去的，你的鄰居馬家是我的親戚，常說起你，說你人很聰明，又能用功。只因你常在外邊做活，從沒有見到過，今天在這裡遇上了，我也看到你的畫了，很可以造就！」

抓住學畫的好時機

一見面，壽三爺就喜歡上了齊白石，他仔細地詢問了齊白石的家境情況，並問他願不願再讀書和學畫畫。

齊白石回答說：「讀書學畫，我是很願意，只是家裡窮，書也讀不起，畫也學不起。」

壽三爺說：「那怕什麼？你要有志氣，可以一面讀書學畫，一面靠賣畫養家，也能應付得過去。你如願意的話，等這裡的活做完了，就到我家來談！」

齊白石見壽三爺對自己很誠懇，異常興奮地說：「一面讀書學畫，一面賣畫養家，這是多好的一條道路啊！」他懷著十分感激的心情，向壽三爺深深地鞠了一躬，算是同意了對方的要求。

這次意外的會見，應該說是齊白石人生的一個新的轉機。他當時做夢也沒有想到，這對於他以後的人生道路和藝術生涯，會具有多麼重大的意義，壽三爺對齊白石的賞識和幫助為造就中國近代藝術史上一枝瑰麗的奇葩奠定了基礎。

在賴家壠的雕花活完工之後，齊白石回到家中，與父母商量學習的事情。此時的齊家仍然很窮，但是他的父母很有遠見，他們覺得兒子這個學習的機會來之不易，便同意齊白石一邊學習一邊養家的決定。

幾天後，齊白石帶著自己的換洗衣服，背著文房四寶，就去了韶塘胡家。

那一天，正是壽三爺請朋友詩會的日子，到的人很多。壽三爺聽說齊白石到了，很高興，當天就留他同詩會的朋友們一起吃午飯，並介紹齊白石見了他家延聘的教讀老夫子。

這位老夫子，名陳作塤，號少蕃，是湘潭地區的名士，學問很好，他家住在上田沖。

　　吃飯的時候，壽三爺問齊白石：「你如願意讀書的話，就拜在陳老夫子的門下吧！不過你父母知道不知道？」

　　齊白石說：「父母倒也願意叫我聽三相公的話，就是窮……」

　　話還沒說完，壽三爺攔住了他，說：「我不是跟你說過，你就賣畫養家！你的畫，可以賣出錢來，別擔憂！」

　　齊白石又說：「只怕我歲數大了，來不及。」

　　壽三爺回答：「你是讀過《三字經》的！唐宋八大家之一的蘇老泉，從 27 歲起才開始讀書，你今天也才這個年紀，何不學學他呢？」

　　陳老夫子也接著說：「你如果願意讀書，我不收你的學俸錢。」

　　同席的人都說：「讀書拜陳老夫子，學畫拜壽三爺，拜了這兩位老師，還怕不能成名？」

　　齊白石說：「三相公栽培我的厚意，我是感激不盡。」

　　壽三爺說：「別三相公了！以後就叫我老師吧！」

　　就這樣，吃過午飯，按照老規矩，齊白石先拜了孔夫子，再拜了兩位老師，正式成為了胡沁園和陳少蕃的學生。

持之以恆讀書學畫

拜師之後，齊白石就在胡家住了下來。

胡沁園出身是書香門第，他教育子侄外甥和家人不得對齊白石有任何怠慢和冷落的表現，並準備了 15 擔穀和 300 兩銀子，叫了幾個力夫送到齊白石家，為學生解除了後顧之憂。

為便於齊白石將來作畫題詩，胡沁園決定給齊白石重新取個名號，他對陳少蕃先生說：「按照老習慣，在授課前需要給純芝取個名和取個號，是不是取個璜字，斜王旁的璜。」

陳少蕃說：「好，有意思，半璧形的玉，取個什麼號呢？」

胡沁園說：「你看，瀕生如何？」

「不錯，湘江之濱生，湘江之濱長。」

胡沁園說：「畫畫恐怕還要取個別號。純芝的家離白石鋪近，就叫白石山人吧！」

從此，「齊白石」這個名字，伴隨著他輝煌的藝術生涯，傳遍了中國大江南北，傳遍了五洲四海。

為齊白石取好了名號，陳少蕃對齊白石說：「你來讀書，不比小孩子上學館了，也不是考秀才趕科舉的，畫畫總要會題詩才好，你就去讀《唐詩三百首》吧！這部書，雅俗共賞，從淺的說，入門很容易；從深的說，也可以鑽研下去。俗語常說，熟讀唐詩三百首，不會作詩也會吟。這話不是完全沒有道理的。詩的一道，本是易學難工，你能專心用功，一定很有成就。常言道

『有志者，事竟成』『天下無難事，只怕有心人』，你到底能不能學會，就看你有沒有心學了！」

從那天起，齊白石開始讀《唐詩三百首》了。他由於小時候讀過《千家詩》，有一定的基礎，而且，不少的詩，他早就會讀和會背了，所以這次讀唐詩，就不那麼費勁。不過要真正體味詩中的意境、情趣、寓意，瞭解它的創作背景和典故的出處等，可就不容易了。

每天早晨天剛亮，他就悄悄來到花園池邊的柳蔭下，輕輕地誦讀詩句。這是一天裡腦子最清醒的時刻。早飯後到下午，他回到屋裡，就默寫詩句，並練習寫字。到了晚上，他又開始作畫到深夜，幾乎每天都如此。

就這樣，兩個月過去了，胡沁園聽到陳少蕃說起齊白石的學習情況非常滿意。這天，他想親自檢查一下，方法當然就是抽查背誦唐詩。

齊白石把書輕輕地放在桌上，站在兩位老師的面前。陳少蕃示意他坐下，問：「讓你背的唐詩學會幾首了？」

齊白石胸有成竹地答道：「都會背了。」

陳夫子微微一震，說：「那你隨便背兩首。」

齊白石機靈地轉動了一下眸子，順口背出了韓愈的〈山石〉、柳宗元的〈漁翁〉和孟郊的〈遊子吟〉。他那清亮的吐字，抑揚頓挫的聲調，飽含著感情色彩的詩意表達，深深地感動了兩位老師。

兩人交換了一下眼色，陳少蕃說：「白居易的〈長恨歌〉會背嗎？」

齊白石點點頭，隨即流暢地、感情濃烈地背了下來。

胡沁園很滿意，他站起來，親自取過紫砂壺，倒了一杯芳香四溢的茶，遞給齊白石：「來，瀕生，喝口茶潤潤喉，再背一首劉長卿的〈自夏口至鸚鵡洲夕望岳陽寄元中丞〉如何？」

齊白石接過茶杯，一飲而盡，一字不差地將劉長卿的詩背完。

陳少蕃聽完，隨口吟出：「明月出天山，蒼茫雲海間。」

齊白石立即接上：「長風幾萬里，吹度玉門關……」他一口氣將這首詩的後半部都背了出來。

胡沁園說：「嗯，背得不錯，你可知道這是誰的作品呢？」

齊白石笑笑說：「李白的〈關山月〉。〈關山月〉是樂府中〈橫吹曲〉之名。」

齊白石剛回答完，胡沁園的考題又來了：「故園東望路漫漫，雙袖龍鍾淚不乾。」

齊白石再次接上：「馬上相逢無紙筆，憑君傳語報平安。」說完，他繼續說：「這是唐代著名邊塞詩人岑參創作的一首七言絕句〈逢入京使〉。」

胡沁園高興得大笑起來，連連稱讚道：「瀕生學得真好啊！」

齊白石誠懇地說：「是陳先生教得好，教法好，他把每首詩都給徒兒講了讀，讀了背，背了寫。徒兒每讀熟一首，就明白一首詩的道理，這樣背誦起來就容易多了。」

陳少蕃為有這麼勤奮的學生而感動，也為齊白石的天資而驚訝，他對齊白石說：「你的天分，真了不起！」

《唐詩三百首》讀完之後，齊白石又接著讀了《孟子》。少蕃老師還叫他在閒暇時，看看《聊齋志異》一類的小說，並時跟給他講講唐宋八大家的古文。齊白石覺得這樣的讀書，真是人生最大的樂趣了。

在跟陳少蕃讀書的同時，齊白石又跟胡沁園學習畫畫，主要學的是花鳥草蟲類的繪畫。

教齊白石學畫是在胡家前院鄰近胡沁園書房的一間寬大屋子裡。這間房子，除了胡沁園夫人、長子和陳老夫子外，輕易不讓人進去，胡沁園把鑰匙交給了齊白石，向徒弟敞開了大門。這件事，使齊白石感激不已。

開始學畫的第一天，胡沁園早早來到畫室，由陳少蕃陪著。按照老師前一天晚上的囑咐，齊白石不用帶一件畫具，空著手來，因為胡沁園早已為他準備了一套畫具。

在畫室的進門處，擺著一幅雕刻得十分精美的楠木屏風，齊白石仔細看了一下刀法，認出這是自己的師傅周之美所作。

畫室前後都有窗，光線充足，寬敞明亮，中間擺著一張寬大的漆得烏黑發亮的畫案，上面鋪一塊深綠色絨毯，桌上兩端是筆墨硯池、筆洗和大大小小的色碟。西邊靠牆並排放著幾個裝滿畫軸、宣紙的書櫃，南窗上一盆蔥鬱的蘭草，蓬蓬勃勃，散發著誘人的幽香。一切顯得十分大方、淡雅、古樸。

等齊白石落座後，胡沁園對齊白石說：「上畫課得先從工筆

開始，這是基本功，要訓練線條勾勒，準確流暢，無論是粗線條細線條，粗細交錯，變化轉折，要交替運用，漸漸會形成不同的風格，畫得好不好，或簡拙樸質，或奔放活潑，或纖細，或粗獷，都是靈巧地運用線條的結果，沒有線條就沒有畫。這是國畫的基本功。」

胡沁園又說：「石要瘦，樹要曲，鳥要活，手要熟。立意、布局、用筆、設色，式式要有法度，處處要合規矩，才能畫成一幅好畫。」他把珍藏的古今名人字畫，叫齊白石仔細觀摩，從中間吸取精華。

齊白石本來就對繪畫有著濃厚的興趣，在老師的指點下，他更是如饑似渴，廢寢忘食地學習和練習著，幾個月下來，他雖然人瘦了，但他在繪畫上卻有了很大的進步。

之後，胡沁園又介紹了一位譚荔生先生，叫齊白石跟他學畫山水。

這位譚先生，單名一個「溥」字，別號甕塘居士，是胡沁園的朋友。齊白石常畫了畫後拿給胡沁園看，譚先生都給這些畫題上詩。他對齊白石說：

「你學學作詩吧！光會畫，不會作詩，總是美中不足。」

聽了譚先生的話，齊白石從學詩中努力提高自己的文化素養，培養自己的想像力和創作力，為以後寫詩打下了基礎。

轉眼就到了一年一度的詩會，那時正是 3 月的天氣，藕花吟館前面，牡丹盛開，胡沁園邀了幾個朋友在他的書房賞花賦詩，並叫自己的徒弟齊白石也加入進來，白石放大膽子，作了一首七

絕詩，但又不敢直接念出來，他偷偷寫好交給老師。

胡沁園看了齊白石的詩，面帶笑容地點著頭說：「作得還不錯！有寄託。」說著，他念道：「盛名之下豈無慚，國色天香細品香。莫羨牡丹稱富貴，卻輸梨橘有餘甘。」

胡沁園唸完後又評價說：「這後兩句不但意思好，十三覃的甘字韻，也押得很穩。」

胡沁園剛一說完，他的詩友們也都圍攏上來，大家看了，都說：「瀕生是有聰明筆路的，別看他根基差，卻有靈性。詩有別才，一點兒不錯！」

胡沁園說：「盛況難再，是不是還要瀕生畫幅畫，助助興。」

齊白石回答說：「試試吧！」

10分鐘後，一枝傲霜鬥雪的蠟梅出現在宣紙上。這是齊白石拜師後的第一幅畫，表現得是那麼有詩情畫意，又獲得一陣陣掌聲。

有人提議胡沁園題上款以作留念。胡先生揮筆寫下七言詩：

藉池相聚難逢時，丹青揮灑抒胸臆。
寄意蠟梅傳春訊，定叫畫苑古今奇。

齊白石第一次作詩，就得到了老師的稱讚，這是他沒有想到的，從此，他更加努力地去摸索作詩的訣竅。

一邊學習一邊創新

　　這年農曆七月十一日，齊白石的妻子春君又為他生了個男孩，這是他的第一個兒子，齊白石為孩子取名良元，號叫伯邦，又號子貞。

　　此時，齊白石住在胡家讀書學畫，他自己有吃有住，倒是很好，但他知道自從自己的兒子降臨後，齊家本來就困難的日子更加艱難了。

　　這時，他雖然還是抽空為人雕花賺錢，但做雕花手藝，是很費事的，每一件作品總要雕刻好長時間，這樣一來，其他的事就什麼也幹不成了。萬般無奈之下，齊白石想起了胡沁園原來告訴他的「賣畫養家」的話，他覺得畫畫比雕花更省事，便開始向這方面著手。

　　在清朝末年，人們還不知道什麼是照相，長輩們要想讓自己的後人記住自己的形象，就請畫師為自己畫像留念。

　　那時候，畫像這一行的生意是很好的。畫像，在湘潭地區叫做描容，是描畫人的容貌的意思。有錢的人，在生前總要畫幾幅小照玩玩，死了也要畫一幅遺容，留作紀念。齊白石以前的蕭薌陔和文少可兩位師傅就是幹這行出身的，他們也教會了齊白石這種手藝，只是齊白石還從來沒有給人畫過。

　　齊白石聽說畫像比畫別的更賺錢，就想改行幹這一門營生，他想先將此事徵求老師的意見，便對胡沁園說：「先生您看，現

在許多人家時興描容，我跟蕭老師和文老師學過一點這種手藝，我想先幹這一行好嗎？」

胡沁園稍作思索後說：「我看可以，現在畫像的收入確實比畫別的要好，這樣可以多接濟點你家裡，這是好事啊！」

胡沁園明白齊白石的意思，就到處幫學生找客戶。

在胡沁園的引薦下，齊白石首先為一位長鬚飄拂、童顏鶴髮的 70 歲的長者雲山居士畫像。

雲山居士像打坐似的，端端正正地坐到太師椅上，一動也不動，靜候著齊白石畫像。

齊白石一邊觀察老人的面龐特徵，一邊在紙上勾畫。

半個時辰過去了，他畫好了頭部，微笑著對居士說：「請師父休息一下，活動活動，我再接著作畫，好嗎？」

雲山居士起身走到畫案前，只見紙上的畫像同自己一模一樣，不禁讚歎說：「還沒畫完，就已經如此像了！」接著，他驚奇地問：「你畫人像多久了，居然有這麼好的技術！」

沒等齊白石開口，一旁的胡沁園就頗有些得意地說：「老先生是小徒正式給人畫像的第一位。」

雲山居士驚喜地稱讚：「真不愧是名師出高徒，第一幅，就畫得這麼好，了不起啊！」

胡沁園趕緊說：「我這小徒家境貧寒，想靠這行混口飯吃，還仗仁兄多多提攜。」

雲山居士高興地說：「這個沒有問題，如此高手，你就是不讓我傳揚我也得傳揚呀！」說著，兩人都笑了起來。

　　齊白石又請雲山居士回到座位上，他根本沒注意這兩位長者的說話，而是一心注意觀察老人的神態去了。當老人重新坐好後，齊白石又繼續作畫了。

　　到傍晚時分，一張高三尺多、寬兩尺多的巨幅畫像完工了。

　　雲山居士看了看自己的畫像，滿意地對胡沁園說：「好好好！畫得真是太好了，沁園兄，真是恭喜你收了如此高徒啊！」

　　接著，他又對胡沁園說：「沁園兄，你的高徒，我要帶走幾天，讓他替我母親畫一張，再為老妻畫一張，如何？」

　　胡沁園不住地點著頭說：「仁兄這樣看重，小弟實在感激不盡。」他扭頭問齊白石：「那麼，瀕生，你自己的意思呢？」

　　齊白石向著二人深深一鞠躬，說：「兩位老師的提攜，瀕生終生難忘。」

　　此後，韶塘附近一帶的人，都來請齊白石去畫像，每畫一張像，人家就送他一二兩銀子。

　　在清末時的湘潭，新喪之家，婦女們穿的孝衣，都把袖頭翻起，畫上些花樣，算作裝飾。這種零碎玩意兒，更是畫遺容時必須附帶著畫的，齊白石也總是照辦了。

　　後來，齊白石又思索出一種精細畫法，能夠在畫像的紗衣裡面，透現出袍褂上的團龍花紋，其他人都說，這是他的一項絕技，建議他多收錢。於是，齊白石就在畫這種細畫的時候，定為收 4 兩銀子，從此，齊白石扔掉了斧鋸鑽鑿一類傢伙，改了行，正式走上了賣畫養家的道路。

從 1890 年到 1894 年，5 年的時間裡，齊白石一邊賣畫，一邊刻苦學習。在他剛開始畫像的時候，他的家景還是不很寬裕，常常為了燈盞缺油，一家人晚上都捨不得點燈。

　　後來，他畫的畫得到了越來越多人的認可，他的名聲也一天比一天大，找他畫畫的人也越來越多。齊白石畫了幾年，附近百來里地的範圍都差不多跑了個遍。他的生意越做越多，收入也越來越豐，齊家靠著白石的這門手藝，生活漸漸有了轉機。

　　母親和妻子的臉上有了笑容，齊白石的祖母高興地對孫子說：「阿芝！你倒沒有虧負了這支筆，從前我說過，哪見文章鍋裡煮，現在我看見你的畫，是在鍋裡煮了！」

　　齊白石聽了祖母的話，就畫了幾幅畫，掛在屋裡，又寫了一張橫幅，題了「甑屋」兩個大字，意思是「可以吃得飽啦，不至於像以前鍋裡空空的了」。

　　此時的齊白石已經不光是畫像，一些山水人物和花鳥草蟲，他也畫了不少，尤其是仕女圖，是他畫得最多的。他畫的西施、洛神、文姬歸漢、木蘭從軍等畫，畫得美妙絕倫，贏得了人們的一片讚歎。當地人還給他取了一個綽號叫「齊美人」。

　　胡沁園對齊白石的培養，可謂盡心盡力。他看到齊白石學什麼，像什麼，既學得好，又學得快。還看到齊白石賣畫養家，已有收穫，便又想介紹齊白石學習裱畫。

　　當時的湘潭，還沒有裱畫鋪，只有幾個會裱畫的人，在四鄉各處走鄉串戶地為人裱畫，齊白石之前的老師蕭薌陔就是其中一人。

　　裱畫是個古老的行業，這一行的藝人，一般裱新畫沒問題，但要揭裱舊字畫，沒有多年功夫，就難以應付了。

　　一天，胡沁園親自把蕭薌陔請到家裡，對齊白石說：「瀕生啊，我想讓你跟蕭師傅學學裱畫，好嗎？」

　　齊白石高興地點頭，還沒等他答話，胡沁園又若有所思地說：「這裱畫可是一門技術。學會了，裱裱自己的東西，不求人，方便。同時，也可以給別人裱畫，增加一點收入，算是副業。你看好嗎？」

　　老師事事為自己著想，使齊白石感動不已，他有所顧慮地說：「就是家裡窮，沒有那麼大的地方，一切用具都要買，花不起。」

　　胡沁園爽快地說：「工具的事你就不要操心了，由我來辦吧，就這樣定了。」他又若有所思地說，「這樣一來，我還想讓我兒子仙甫跟他學，你們兩個就有了伴了。」於是，齊白石又開始學起裱畫來了。

　　胡沁園特地勻出了三間大廳，屋內中間，放著一張尺碼很長很大的紅漆桌子，四壁牆上，釘著平整乾淨的木板格子，所有軸桿、軸頭、別子、綾絹、絲綹、宣紙以及排筆和糨糊之類，置備得齊齊備備，應有盡有。

　　齊白石學得很用心，從刷漿和托紙到上軸，他跟著蕭薌陔一遍遍地學。最初，他站在蕭薌陔的身邊，注意看他的操作，默記每道工序的手法，為他取料，做下腳活。

　　蕭薌陔邊做邊教，告訴他刷漿要注意什麼，怎樣上紙。幾天

之後，齊白石就在蕭師傅的精心指導下，上架動手裱畫了。

開始，他進度雖然不太快，但很仔細和認真，用漿也恰到好處。他特別注意選紙，會根據原畫畫面的濃淡色澤，在顏色上進行精心挑選，這樣裱出的畫，對比鮮明、清淡雅緻，效果非常好，他裱的首幅畫就受到了蕭薌陔的稱讚。

3個月後，齊白石就已經完全能夠獨立裱新畫了。

鄉里人裱畫，全綾挖嵌的很少，講究的不過是「綾欄圈」、「綾鑲邊」的布局，普通的都是紙裱。經過反覆思索，齊白石認為不論是綾裱紙裱，裱得好壞，關鍵全在托紙，托得勻整平貼，掛起來才不會有卷邊抽縮和彎腰駝背等毛病。比較難的是舊畫揭裱。揭要揭得原件不傷分毫，裱要裱得清新悅目，遇有殘破的地方，更要補得天衣無縫。一般的裱畫師傅，只會裱新的，不會揭裱舊畫，而蕭薌陔是個全才，揭裱舊畫是他的拿手本領，當齊白石學會裱新畫後，蕭薌陔又教他揭裱舊字畫。

為了使齊白石能夠很好、很快地掌握這門手藝，蕭薌陔集中了一段時間，邊示範，邊講解。

面前展現的這幅四周壓上鎮尺的宋人仕女畫，四尺寬，兩尺四寸長。由於天長日久，綾絹已經很碎了。揭舊畫是重新裱成新畫的關鍵性的第一道工序，蕭薌陔仔細察看了一下，便動作輕快、自如地在畫上干了起來。他從右上邊角開始，步步揭起，除了中午飯時間外，一直進行到下午才最後完工。齊白石一步不離地認真觀看，不時詢問要領和注意事項。

　　這樣，經過了半年多的學習，齊白石終於把揭裱舊畫的手藝也學會了，這為他養家餬口增添了新的收入來源，也為他的藝術水平的進步打下了良好的基礎。

結交好友提升自己

1894 年 2 月，齊白石的妻子又為他生了個男孩，這是他的第二個兒子，齊白石為他取名為良黼，號叫子仁。

此時的齊白石以賣畫作為營生，已經不為生活發愁了。他在生意中結交了很多好友。這年春天，住在長塘的黎松安，名培鑾，又名德恂，是齊白石朋友黎雨民的本家，經過胡沁園介紹，又來找齊白石為他父親畫遺像。

由於黎松安是自己的老師介紹過來的，齊白石為他畫得特別認真。遺像整整畫了 3 天，無論是面部的表情變化，衣著服飾的款式和顏色，齊白石都一一作了認真的設計，使畫出的遺像，唯妙唯肖，十分逼真，這幅畫像得到了黎家全家人的好評，還意外地得到了黎松安祖父的稱讚。

黎老先生年輕時，才氣橫溢，是個名士，後來隱居山林不仕。平生酷愛字畫，收藏了不少古代名家的山水畫，自己也能畫幾幅。他見齊白石畫的兒子遺像非常好，就將平日裡珍藏多年的名人字畫，拿給齊白石臨摹。

這些畫都是平常人難得一見的珍品，所謂見多才能識廣，對於一個藝術家來說，多臨摹名人作品對自己會有非常大的提高。齊白石見到這些珍品，如獲至寶，夜以繼日地將其臨摹了下來。

齊白石在黎松安家畫像和臨畫的消息，在長塘傳開後，許多朋友都來看望齊白石。齊白石的一個朋友王仲言還發起組織了一個詩會，特邀齊白石參加。

他們約定的集會地點，在白泉棠花村羅真吾和羅醒吾弟兄家裡。真吾，名天用，他的弟弟醒吾，名天覺，是胡沁園的侄婿。

這個詩會，起初本是四五個人，他們集在一起，談詩論文，兼及字畫篆刻和音樂歌唱，沒有一定日期，也沒有一定規程。

到了夏天，經過大家討論，正式組成了一個詩社，借了五龍山的大傑寺內幾間房子，作為社址，就取名為龍山詩社。五龍山在中路鋪白泉的北邊，離羅真吾、醒吾弟兄所住的棠花村很近。大傑寺是明朝修建的，裡面有很多棵銀杏樹，地方清靜幽雅，是最適宜避暑的地方。

詩社的主幹，除了齊白石和王仲言，羅真吾、醒吾弟兄，還有陳茯根、譚子荃、胡立三，一共是 7 個人，人們稱他們為龍山七子。陳茯根，名節，板橋人，譚子荃是羅真吾的內兄，胡立三是胡沁園的侄子，他們都是常常見面的好朋友。

詩社成立後，他們一致推舉齊白石做社長，齊白石自認為能力有限，不能勝任。

王仲言對齊白石說：「瀕生，你太固執了！我們是論齒，7人中，你年紀最大，你不當，誰當呢？我們都是熟人，社長不過應個名而已，你還客氣什麼？」

大家聽王仲言這麼說，也紛紛說些附和的話，齊白石只好客氣地答應了下來。

龍山七子中除齊白石之外的 6 人，都是當地望族出身的文人，文字功底都比齊白石強，他們作出的詩大多是為了應付科

舉，其詩文工整妥帖，圓轉得體，但缺點是拘泥板滯，一點也無生氣。

齊白石則和他們不同，他反對死板了無生氣的東西，認為作詩應該講究靈性，而不是扭捏作態。因此，他作出的詩生活氣息濃烈，清新自然，有一種樸素的美。用他自己的話說：「他們能用典故，講究聲律，這是我比不上的。但要是說作些陶冶性情、歌詠自然的句子，他們就不一定比我好了。」

第二年，黎松安家裡也組成了一個詩社。因為他家的對面有一座羅山，俗稱羅網山，所以他為自己的詩社取名為「羅山詩社」。龍山詩社的龍山七子和其他社外的詩友，也都加入了這個詩社。

後來，龍山詩社從五龍山的大傑寺內遷出，遷到南泉沖黎雨民的家裡。齊白石往來於龍山、羅山兩詩社之間，非常投入。詩社為他提供了學習和提高的機會，也使他開闊了眼界。而詩友們也非常喜歡齊白石那充滿生活氣息和鄉土氣味的詩句，並沒有因為他是個木匠出身的畫匠而瞧不起他。

詩友們歡迎齊白石還有一個原因，那就是他為他們提供花籤。

花籤就是寫詩用的詩籤，在那個年代，這種詩籤是很難買到的。

龍山和羅山兩個詩社的詩友，都是少年，愛漂亮，認為作了詩，寫在白紙上，或是普通的信籤上，沒有寫在花籤上，是件遺

憾的事，但是詩社裡有了像齊白石這種能作畫的人，他們就跟他商量要他將圖畫畫在紙上製成花籤。

　　齊白石當然是很高興接受這項工作的，他立刻就動手去做，用單宣一類的紙，裁成八行信籤大小，在晚上燈光之下，一張一張地畫上幾筆，有山水，也有花鳥、草蟲、魚蝦之類，再著上淡淡的顏色，倒也雅緻得很。

　　這樣的花籤，齊白石一晚上能夠畫出幾十張來，他一個月只要畫上幾個晚上，就能夠分給詩友們寫用了。

　　王仲言常常對社友們說：「這些花籤，是瀕生辛辛苦苦畫成的，我們寫詩的時候，一定要仔細地用，不要寫錯、隨便糟蹋。」

勤奮學習篆刻技術

　　齊白石和詩友們在一起，不但經常吟詩作賦，還經常一起切磋書藝，尤其是其中幾個擅長刻印章的詩友，對齊白石的影響和幫助很大。

　　中國畫具有詩、書、畫、印合一的特點。詩、書、畫、印結合為藝術整體，是中國畫發展到一定歷史階段逐漸形成的。大體而言，魏晉為其發端，兩宋初具形態，元明清趨於全盛。

　　對於繪畫要用印章的事，齊白石是在老師蕭薌陔處見到許多古代名畫後才知道的。在這之前的十多年間，對於為什麼用章，他沒有深入研討過。

　　因為當時他認為，一個畫家畫了一幅畫，題上字，蓋上印，無非表明了作者的身分和姓名而已。至於印章在整個繪畫中所占的份量，它與畫幅相映成趣，成為整個藝術品不可或缺的組成部分這一點，他沒有深入地思考過，而且，對於古畫上往往有好幾個款式不同的印，還感到不解。

　　齊白石真正瞭解印章在整幅畫中的作用，是在拜胡沁園為師以後的事。

　　在胡家學習的時候，一次，齊白石製繪了一幅〈山村小景〉，胡沁園見了，十分讚賞。可是，胡老師總是覺得缺少了什麼，他仔細一看，才發覺原來是沒有印章。

　　胡沁園奇怪地問學生：「畫畫應該用印，你為什麼不蓋章？」

齊白石不好意思地笑了笑，說：「我從來不蓋印，也沒有印。」停了一下，他又說：「因為我畫得不好，蓋了章有什麼用？」

胡沁園告訴白石說：「你以為蓋章就是為了這個呀！你想錯了。印章看起來似乎與畫無關，其實呢，一方小小的鮮紅的印，對於一幅畫，是不可或缺的，它能造成穩定節奏的作用。尤其是水墨畫，蓋上鮮紅的印章，使整個畫面更為明潔和生動。」

說著，胡沁園取出元和宋兩代一些名家的作品，請齊白石觀看，並仔細地為他講解了印的款式、種類和用法：「書畫作品用印，大致可分為『名章』和『閒章』兩個方面。一般畫家要有兩顆名章，一為白文的，刻姓名用的，一為朱文的，用作刻號。」

胡沁園挑選一幅畫，指給齊白石看，並說道：「你看，『閒章』的範圍很廣，不過用於書畫之作的『閒章』，不外乎有『齋館堂號印』『收藏鑒賞印』『詩詞成語印』『肖形印』四類，其中『詩詞成語印』最為常用。」

他又挑出一幅畫，指著畫上的印章，說：「就其鈐印的部位來講，又分『引首章』和『押角章』。」

還沒等胡沁園說完，齊白石就非常感興趣地問：「什麼叫『引首章』和『押角章』呢？」

胡沁園解釋說：「顧名思義，蓋在書畫章幅右上首的，就叫『引首章』，至於『押角章』就是指蓋在章幅右下或者左下角的印章。」他又補充說，「這引首章多為長方形、近圓形或者其他不規則形的詞語印。它們不僅為書畫作品的構圖造成平衡及點綴作用，同時也增添了作品的色彩之感。因此，可以說閒章並不是真正的『閒』。」

他又嚴肅地提醒：「不過，書畫用印，要重視法度，不可信手捏造，更不能濫用，用印時，首先應看其作品的內容、風格，以及作者的用意而選擇、配置與此相應協調的印文和形式的印章。」

齊白石聽得入神，迫不及待地問：「那麼，請問先生，我該如何選用印文和印章的形式呢？」

胡沁園見他如此感興趣，便滔滔不絕地講起來：「選用印章的印文，或者闡明作者的立意，或者表明作者對藝術創作的見解，或者標明作者的籍貫、身分，或者表示謙遜求教的態度。至於選用印章的形式風格，或蒼厚古樸，或秀麗柔和，或蒼秀兼備。除此之外，還要根據其書畫作品的構圖部位及款字的大小，統觀整體效果，而後再具體確定落印，要做得得體。」

胡沁園的一席話，使齊白石大開了眼界。從這以後，齊白石又知道了印章是門藝術，他下決心把篆刻這門藝術學到手。

一次，他在給別人畫像時，遇上了一個從長沙來的人，號稱篆刻名家。求他刻印的人很多，齊白石也拿了一方壽山石，請他給自己刻個名章。

幾天後，齊白石去問他刻好了沒有，他把石頭還給了齊白石，說：「磨磨平，再拿來刻！」

齊白石看看這塊壽山石，光滑平整，並沒有什麼該磨的地方，但既然篆刻名家都這麼說了，齊白石便只好拿回去再磨。

又過了幾天，齊白石再次將磨好的石頭拿給這個篆刻名家看，誰知這名家看也沒看，隨手擱在一邊。

　　幾天後，齊白石再去問他，篆刻名家仍舊把石頭扔還給他，說：「沒有平，拿回去再磨磨！」

　　齊白石被這人傲慢的態度激怒了，他認為，對方是看不起自己的這塊壽山石，他想：「我何必為了一方印章，自討沒趣呢？」

　　於是，齊白石把石頭拿了回來，當天晚上用修腳刀，在微弱的燈光下，聚精會神，一刀一畫地刻了起來，一直刻到子夜，總算完成了他平生以來自己刻製的第一方印章。

　　這是一方白文的印。布局合理，刀法蒼勁，隱隱有一股剛毅之氣，也許因為是「憤怒之作」，所以，蓋在紙上很有神韻。齊白石看到了自己的努力成果，興奮得幾乎一夜未眠。

　　第二天一早，齊白石將刻好的石頭拿給自己的主顧看，大家都誇獎地說：「與這位長沙來的客人刻的，大有雅俗之分。」

　　齊白石聽後，內心雖然十分高興，但他明白：自己連篆刻刀法都不懂，這雅俗之分從何而來呢？

　　經過此事後，齊白石找到自己在詩社認識的朋友黎鐵安，要他幫自己提高篆刻技術。

　　黎鐵安笑著對他說：「你的印還是蠻有功力的。不過嘛，刻印和你畫畫一樣，主要靠練，南泉沖的楚石，有的是！你挑一擔回家去，隨刻隨磨，你要刻滿三四個點心盒，都成了石匠，那就刻得好了。」

　　黎鐵安說的雖然是一句玩笑話，但齊白石聽後，卻覺得很有道理。於是他打定主意發奮學刻印章，從多磨多刻上去下功夫。

黎松安是齊白石最早的印友，他常到黎家去，跟他切磋，一去就在黎家住上幾天。

　　齊白石刻著印章，刻了再磨，磨了又刻，弄得黎家的客室裡，四處都是粉塵。

　　黎松安見此笑著對齊白石說：「這客室經過你這麼一弄，乾脆改名叫石匠居室算了。」

　　黎松安看到齊白石對刻印如此執著，又弄來一些丁龍泓和黃小松兩家刻印的拓片，送給齊白石學習。

　　齊白石得到了這些拓片非常高興，他下大功夫學習丁龍泓和黃小松的精密刀法，摸到了刻印的門徑，在篆刻技術上也長進了不少。

抓住機會拜師學藝

1897 年，齊白石 35 歲了，在此之前，他雖一直以賣畫為生，但卻僅僅在白石鋪附近畫畫，甚至連湘潭縣城也沒有去過。

這一年，他經一個朋友介紹，第一次到湘潭縣城去給人畫畫。此後，他逐漸在縣城出了名，成了湘潭縣城的常客，並在城裡認識了道台的兒子郭葆生和家住桂陽州的名士夏壽田。

第二年，齊白石的妻子春君生了個女孩，起名叫做阿梅。他的兩個詩社的友人聽說後，都來向他祝賀。

1899 年正月，齊白石又來到湘潭縣城為人畫畫，正好他在詩社認識的好友張仲颺也在縣城，張仲颺介紹齊白石去拜見王湘綺先生。

王湘綺是當時中國最出色的文人之一，一般趨勢好名的人，都想遞上門生帖子，拜在他的名下，充作王門弟子，好在人前賣弄，以抬高自己的身價。

張仲颺是王湘綺的門生之一，他曾多次想要介紹自己的老師和齊白石相識，但齊白石總覺得自己是一介草民，不敢高攀，所以遲遲沒有答應張仲颺的要求。這天，張仲颺拿了齊白石的詩文、字畫、印章，帶著齊白石一起去拜見王湘綺。

王湘綺本人是一個矮個頭、臉色白淨、兩眼炯炯有神的人，他總是緊緊地注視著人，尤其當他與別人交談時。看上去給人一種文人恢宏的氣度。

他仔細地從頭到腳、從腳到頭地看了一遍齊白石,微微地笑了起來,說:「早就聽仲颺說起你,也聽過你刻苦學畫的事。筆墨丹青,易學難工,聽說你畫得很不錯。」

白石謙虛地說:「畫得不好,很粗糙,還請先生評閱評閱。」說著,他遞上自己的作品。

王湘綺認真地看了這些作品後,說:「你畫的畫,刻的印章,又是一個寄禪黃先生哪!」

王湘綺說的寄禪,是湘潭地區一個有名的和尚,俗家姓黃,原名讀山,是宋朝黃山谷的後裔。他出家後,法名敬安,寄禪是他的法號,他又自號為八指頭陀。

寄禪也是少年寒苦,發奮讀書,並苦心鑽研繪畫而成為一方名士的。王湘綺第一次與齊白石見面,就把他和寄禪相提並論,說明他對齊白石非常賞識。

張仲颺見老師這麼欣賞齊白石,就請老師收齊白石為徒,王湘綺欣然同意。但齊白石卻認為自己出身貧寒,實在不好意思做王湘綺的學生,他擔心旁人說自己是看中王先生的名聲而拜在他的門下的。

齊白石的擔心被張仲颺知道後,張仲颺告訴齊白石說:「王老師這樣看重你,你還不去拜門?人家求都求不到,你難道是招也招不來嗎?」

經過張仲颺的多次勸說,齊白石終於在 1899 年 10 月 18 日拜入王湘綺的門下。

不過,此時的齊白石心中還有一個疑問,就是不清楚王先生

對自己的詩文看法如何，因為他多次與先生相見，王先生都沒有指出他對齊白石詩文的看法。齊白石覺得，王湘綺是主攻詩文的，如果能得到這位老師的指點將是再好不過的事了。

礙於情面，齊白石不便直接問老師，他便將自己的想法告訴張仲颺，想請他幫忙向老師詢問。

張仲颺回來說：「王先生說你的文還可以，詩卻有點像《紅樓夢》裡的『呆霸王』薛蟠一體了……」

因為他們二人都是知己，張仲颺也知道齊白石一向謙虛，就把先生的原話一一告訴齊白石。

齊白石誠懇地說：「先生的話還真是點到了我的毛病了，我作的詩，寫的都是我的心裡話，很少在字面上修飾。我自己看，也有點覺得『呆霸王』的形式，先生可謂是我一知己啊！」

拜師之後，齊白石總是覺得自己的學問太淺，擔心別人說他拜入王門是為了抬高自己的身價，所以他很少告訴別人自己是王的學生。

不久，黎鐵安介紹齊白石到長沙省城裡，給茶陵州的著名紳士譚氏三兄弟刻印。齊白石興致勃勃地打點行裝來到長沙，精心為他們刻了十多方印章。這時，一個叫丁拔貢的人來到譚家，自稱是個金石家，他裝模作樣地看了齊白石刻的印章後，指斥齊白石的雕刻刀法不好，並要求為譚氏兄弟重刻。

其實這人也只不過是和齊白石一樣傚法丁龍泓和黃小松兩家刀法的，但譚氏兄弟對於刻印是外行，所以他們聽了丁拔貢的話，就把齊白石刻的字全部磨掉，另請丁拔貢去刻。

齊白石沒有與丁拔貢計較，而是對此事付之一笑，因為他明白，真正懂得印章的人會自有公論。生意沒做成，他只好又收拾行裝回到湘潭縣城。

1900 年，回到湘潭的齊白石卻意外地賺了一大筆錢。

在湘潭縣城內有一位江西鹽商，這位鹽商是個大財主，他在做生意的空閒時間逛了一次衡山七十二峰，以為這是天下第一勝景，就想請人畫個南嶽全圖，以作為他遊山的紀念。朋友們就介紹齊白石去畫。

對齊白石來說，南嶽是生他、育他的地方。這一片神奇、瑰麗的土地，逶迤於衡陽、衡山、湘鄉、湘潭、衡東、長沙之境，方圓數百里，七十二座主峰，像一條巨龍，奔騰在蒼茫的雲海之中。現在，齊白石有機會把這萬千氣象的南嶽色彩鮮明地繪於紙上，這對他的繪畫也是一大挑戰啊！

根據鹽商的意思，齊白石將衡山七十二峰，畫成六尺中堂的 12 幅，並將這 12 幅畫著色得特別濃，僅是石綠一色，就足足地用去了 2 斤。

著色如此之濃的畫，在行家眼中會覺得好笑，可是這位鹽商看了，卻十分滿意，他連連稱讚齊白石畫技的高超，並送了齊白石 320 兩銀子作為酬金。

這些銀子在當時是一個了不起的數目，其他的人聽了，都吐吐舌頭說：「這還了得，畫畫真可以發財啦！」

因為這一次作畫，齊白石獲得了如此多的錢，這件事傳遍了湘潭附近各縣。從此，他的聲名就更大了，生意也就愈發多了。

　　齊白石一家住的星斗塘老屋，房子不大，這幾年，家裡又添了好多人口，就顯得更狹窄了。有了這筆錢，齊白石就在離白石鋪不遠的獅子口處，租了一處叫「梅公祠」的大院子，將自己的妻兒一起搬到了新居。

　　這裡山清水秀，尤其是在冬末春初的時候，梅花沿路開放，姹紫嫣紅，生機盎然，這使齊白石感覺自己好像置身於詩情畫意之中，於是，他把他住的梅公祠，取名為「百梅書屋」，並作了一首詩：

　　　最關情是舊移家，屋角寒風香徑斜。
　　　二十里中三尺雪，餘霞雙屐到蓮花。

　　為了方便自己作畫，齊白石又在梅公祠內的空地上蓋了一間書房，取名「借山吟館」。

　　齊白石的新居離老屋只有 5 公里左右，不太遠，他和妻子常常去看望祖母和父親、母親，他們也常到齊白石的新居中來玩。

　　這時的齊白石在湘潭地區的畫界已經很有名氣了，不少文人慕名來和他交朋友，就連一些平日裡非常傲慢自大的人也來找齊白石談詩論畫。這一方面與齊白石自己的努力分不開，另一方面也得益於他老師王湘綺的大力推薦。

決定第一次出行

1902 年，齊白石 40 歲了，他的妻子又為他生下了第三個兒子，取名良琨，號子如。

這年冬天，齊白石接到遠在西安的朋友夏午詒的一封信，邀請他到西安做畫師，為其夫人姚無雙教畫。

在這之前，齊白石作畫是從來沒有出過湖南的，接到夏午詒的信，正在猶豫時，他又收到也在西安的另一位朋友郭葆生的一封長信。郭葆生在來信中力勸齊白石一定要去西安，以提高他的繪畫水平。

夏午詒和郭葆生都是齊白石在湘潭畫畫時認識的朋友。夏午詒名壽田，桂陽州名士，其父夏時任陝西藩台時，他隨之去了西安。郭葆生名人漳，與齊白石同縣。

對朋友的盛情邀請，齊白石有些動心了，他想，歷史上，像唐宋八大家，哪個沒有在年輕時代遠離家門，飽覽壯麗河山，豐富自己的創作源泉？雖然他們是一代文豪，而自己也是湘潭這塊土地上聞名遐邇的一個畫師啊！他覺得能有這樣一個絕好的機會出去看看，會會友人，遊歷名山大川，見見各地的風物人情，對於自己的藝術進展，當然是會有極大好處的。

幾天後，郭葆生又寄來了一筆很豐厚的旅費和畫畫的經費。齊白石想，看來不去是不行了，那會辜負了朋友們的一片好意。可是，家裡離得開他嗎？他決心同家人好好商量這個問題。

決定第一次出行

在一個風和日麗的日子裡，齊白石同妻子抱著新生下來的三兒子，高高興興地去星斗塘老屋看望父母，決定鄭重地商量一下去西安的事。

妻子春君聽到朋友要邀請丈夫去西安，遠離家鄉數千里，心裡很是留戀。因為從她 13 歲過門到齊家當童養媳至今日，他們一直恩愛如初。白石耐心地勸說她，給她念朋友的信，漸漸地，她感到畫畫需要開闊視野，應該支持丈夫的事業。至於家裡的事，孩子漸漸大了，而且老人就在身邊，總是可以安排妥當的。

到了老屋，齊貰政夫婦見添了個小孫子，都很高興，輪流地抱著、看著、逗著，小屋裡充滿了歡樂。

齊白石拿出十多兩銀子，交給了母親，作為給老人生活上的一點補貼。雖然他們分居而住，但經濟上卻一直沒有分開。齊白石將作畫收入的相當一部分交給了父母家裡，自己的小家則僅留了一部分。他知道父母勞累了一輩子，為自己的成長，傾注了全部的心血，如今，他能夠獨立生活，有了比較多的收入，應該先讓自己的雙親生活得好一點。

齊白石把朋友邀請他去西安的事，詳細地告訴了父母，徵求他們的意見。

父親齊貰政默默地聽著，不斷地吸著煙，不說什麼。

母親齊周氏看了兒媳婦一眼，問：「春君，你怎麼看呢？」

妻子春君喃喃地說：「剛開始我也很擔心，幾千里路，他孤身一人去，沒人照料，有個頭疼腦熱的，怎麼辦？後來一商量，

還是讓他去的好。老在家，對他的畫沒好處。出去見識見識，到了大地方，知道的人多，說不定有大造就，這樣一想，我也就想通了。」

聽了兒媳的話，齊貰政終於開口了：「西安是六朝古都，聽說那地方是不錯的。家裡你不用擔心，我們會照顧好的，而且孩子也大了。只是你從未出過遠門，西安離這裡多少路？」

齊白石回答：「2,000里。」

「2,000里！」齊貰政重複了一句，擔憂地望著兒子，「這麼遠，一路上長途跋涉，千山萬水，你的身體受得了嗎？」

齊白石說：「爹，您說的這些我都考慮過了，問題不大。我已經40歲了，現在身體還行，不出去走走，就沒有機會了。至於身體，我會照顧好自己的。而且，您看，他們把路上要用的盤纏都寄來了，不去對不住人啊！」

齊周氏在一旁說：「既然這樣，那你就去吧！家裡的事，就不用掛念了，我們會照顧好一切的。」

事情就這樣定了下來。於是，西安之行成為齊白石遠遊的開端。

就在齊白石準備動身的前幾天，卻出現了一段小插曲。

這天，齊白石正在家裡收拾行李，有一個十三四歲的小姑娘突然登門拜訪。

只見她的手裡拿著一卷畫紙，看到齊白石，就深深地向他一鞠躬說：「齊師傅，您好！」

齊白石仔細地端詳了一下這位陌生的小姑娘，她忽閃著兩只水汪汪的眼睛，淺淺的酒窩，白皙而秀麗的面容，非常招人喜愛。

齊白石親切地問：「你好，小姑娘，你是來找我畫畫的嗎？」

「不是！」小姑娘閃動了一下雙眸，莞爾一笑，「我想跟先生學畫畫，不知道可不可以。」在自己崇敬的畫家面前，小姑娘的臉兒不好意思地現出了少女特有的羞容。

齊白石暗暗地吃了一驚。這些年，想跟他學畫的人不少，但女的上門求學的，這小姑娘還是第一個。他又重新打量了一下小姑娘，看到她殷切期待的目光分明地透露著非同一般的靈氣。

齊白石問：「你喜歡畫畫嗎？」

小姑娘認真地點點頭，小聲地說：「嗯！」

齊白石又問：「那你以前畫過畫嗎？」

小姑娘回答說：「畫過，不過畫得不好，因為一直沒有得到過老師的指點。我聽說先生是我們湘潭的名家，所以今天特來拜見。」

齊白石被她真切純潔的追求藝術之心，深深地感動了。他是真想收下這名可愛的女弟子，但心裡又處在矛盾之中：答應她吧，再有幾天，自己就要遠行了；不答應呢，又擔心傷了她的心。

齊白石躊躇了半天，寬慰地解釋著：「你要學畫，很好。只可惜，我馬上就要去西安了。我的一位朋友邀請我一定去，他們來信催得緊，我已經答應他們了，所以你看，這事等我回來以後再說好嗎？」

小姑娘那充滿了希望的神情黯淡了下來，蒙上了一層若有所失的、惆悵的陰影。她沉默了很久，嘆了一口氣，自言自語地說：「唉，看來是我來遲了，要是我早做打算就好了。」

　　她失望中帶有一種悲涼的口氣說：「那只好等先生回來後再說。謝謝先生，麻煩您了。」

　　小姑娘向齊白石深深鞠了一躬，走了。

　　謝絕了一個滿懷希望的姑娘，齊白石的心裡很不是滋味。兩天後，他接到那位小姑娘寫來的一封信，信上這麼寫道：

　　俟為白石門生後，方為人婦，
　　恐早嫁有管束，不成一技也。

　　齊白石從小姑娘的詩中看出她是一個有理想、有追求的女子，他被深深地感動了，他覺得自己有一種義不容辭的責任，在動身前特意去跟小姑娘告別。齊白石還畫了一幅畫、寫了兩首詩送給她，答應小姑娘，等自己回來後，一定教她學畫畫。

遠遊歸來革新畫風

　　齊白石上路了，由於當時交通還很不方便，他一路上走得很慢，利用這難得的機會，他每逢看到奇妙景物，就畫一幅畫。

　　在兩個多月的旅途中，齊白石不顧旅途勞累，畫了很多畫，其中最著名的兩幅，一幅是路過洞庭湖時畫的〈洞庭看日圖〉，另一幅是快到西安時畫的〈灞橋風雪圖〉。

　　洞庭湖號稱「八百里洞庭」，其風光之美，早在宋代，大文學家范仲淹的名篇〈岳陽樓記〉，就有精彩的描繪，詩文中寫道：

> 予觀夫巴陵勝狀，在洞庭一湖。
> 銜遠山，吞長江，浩浩湯湯，橫無際涯。
> 朝暉夕陰，氣象萬千。
> 此則岳陽樓之大觀也，前人之述備矣。
> 然則北通巫峽，南極瀟湘，遷客騷人，
> 多會於此，覽物之情，得無異乎？

　　洞庭湖是歷代文人遷客覽物觀賞的勝地，留有許多詩賦佳作。齊白石作為一個熱愛大自然的畫家，怎能不被這壯麗的景色所吸引、所陶醉！

　　灞橋在西安城東，橫跨在灞水之上，是歷史上一座富有詩意的古橋。歷史上很多名人，如秦始皇、漢高祖劉邦等，都曾路過此橋。唐代人送客，也多到此橋。每當春夏之交，翠柳低垂，水花飛濺，冬則雪霽風寒，沙明石露，有「灞柳風雪」之稱，列為

「關中八景」之一。齊白石畫此畫，一為他罕見的北方雪景所迷，也為此橋所富有的傳說故事動情。

這次遠行，使齊白石認識到，前人的畫譜，其創意布局和山水的畫法，是完全有根據的，絕不是憑空臆造。他感到這次出行收穫極大，內心十分感謝自己的兩位朋友。

齊白石到達西安已是年底，夏午詒的府第坐落在城南的一個僻靜處。兩扇朱紅的大門前一對石獅昂首屹立。齊白石就住在夏午詒家，教姚無雙學畫。姚無雙學得很認真，他也很高興。

在這裡，齊白石見到了在湖南相識的朋友郭葆生、張仲颺、徐崇立等，他們相攜遊覽西安名勝，如碑林、大雁塔、牛首山、華清池等。

在游大雁塔時，他還題詩一首：

長安城外柳絲絲，雁塔曾經春社時。
無意姓名題上塔，至今人不識阿芝。

長安自古有「雁塔題名」的傳統活動，這時的齊白石自知沒有什麼名氣，因而也沒在大雁塔題名留念。

轉眼就到了快要過年的時候，齊白石來西安主要還是想多長見識，一天，他在空閒的時候，詢問夏午詒：「午詒，我聽說西安這個地方文化蘊藏豐厚，你可以給我找些古畫來看看嗎？」

夏午詒想了一下說：「論藏畫，此地恐怕要數臬台樊樊山了。」

夏午詒嘴裡的樊樊山，字嘉夫，名增祥，號雲門，湖北恩施人，是當時的名士，又是南北聞名的大詩人。

出於對樊樊山的敬意，齊白石專門刻了幾枚印章，到桌台衙門拜見樊大人。因為齊白石不懂得官場的行情，沒有給傳達的人送紅包，那傳達人竟不給他通報。

齊白石一氣之下回到寓所，夏午詒聽說後和樊樊山說了，樊樊山立即來到夏府，這才與齊白石見著了面。

樊樊山親自邀請齊白石和夏午詒上自己家裡做客，並特意在他的「靜雅居室」接待了他們。

落座之後，齊白石將自己的畫和印章送給樊樊山，樊樊山十分高興，仔細地觀賞了起來。

樊樊山尤其喜歡齊白石的那幅山水小品，認為有韻致、傳神，讚不絕口。不一會兒，齊白石的其他朋友張仲颺等人也被桌台接來了。這是張仲颺第一次進桌台衙門，他感到特別新鮮和興奮。樊樊山當著大家的面，熱情、誠懇地稱讚齊白石的畫與印，讓齊白石感動不已。

夏午詒明白齊白石來桌台衙門的主要目的，他在一旁提醒說：「桌台大人，何不將你的藏畫，讓瀕生看看。」

樊樊山高興地站起身，說：「對對對，名貴字畫我是收藏了一些。來來來，大家一起去。」

他囑咐家人在「青山居」備茶後，就領著他們，穿過客廳，來到後庭院的一間十分雅靜的住房裡。

這就是樊樊山專門珍藏名字畫的房間「青山居」。室內除了幾把椅子，一張八仙桌外，就是依牆並排放著的三個大書櫃。

樊樊山徑直走到櫃子前，從自己腰間取出鑰匙，打開櫃門，把一軸軸包裝得十分精緻的畫，搬了出來，放在了桌子上，然後，一幅幅地展開著，請白石品鑒、觀賞。

這些畫有唐代傑出畫家李思訓的〈江山漁樂〉、〈春山圖〉，隋代傑出畫家展子虔的〈遊春圖〉等。

對於李思訓的畫，齊白石早年師從胡沁園時，就已臨摹熟透了。但展子虔的〈遊春圖〉，他卻是第一次見到。

〈歷代名畫記〉裡提過這幅畫。唐代書畫評論家張彥遠評述展子虔的畫是「觸物百情，備皆妙絕，尤善台閣、人子、山川」。宋朝第八個皇帝趙佶也讚揚展子虔「凡人所難寫之狀，子虔獨易之」，給了他很高的評價。

在這之前，齊白石每次都只是聽說過此人，卻沒有見過他的畫，而現在見到了展子虔的〈遊春圖〉，他自然是喜出望外。

齊白石全神貫注地審視著〈遊春圖〉，圖卷的首段，近處的一條倚山臨水的斜徑，路隨山轉，曲折有致，直至婦人佇立的竹籬門前，才顯得寬展起來。樹木掩映，透過小橋，又是平坡，整個構圖運營布局嚴謹而多變化，色澤豐富多樣。

齊白石認真仔細地欣賞名家們的畫，心中暗自驚嘆自己沒有白來西安。

樊樊山看著入了神的齊白石，輕聲地問：「瀕生覺得這幅畫如何？」

齊白石抬起頭來，對樊樊山說：「名不虛傳，果然是好畫。

古人說他的畫，『遠近山川，咫尺千里』，那是一點也不假。技巧上也有變化，你看這山石、樹木，不用皴擦，而用勾勒，藝術效果就非同凡響了。」

樊樊山很欣賞齊白石，立即送給齊白石50兩銀子，作為刻印的報酬。臨別時，他又替齊白石寫了一張刻印作畫的收費標準，上面寫著：

常用名印，每字三金，石廣以漢尺為度，石大照加。石小二分，
字若黍粒，每字十金。

有了這位臬台親自定製的收費標準，齊白石在西安的影響越來越大，買他字畫的人也越來越多。

在西安的許多湖南同鄉，見臬台這樣賞識齊白石，便紛紛勸齊白石找個機會要樊樊山提拔自己做官，連齊白石的好朋友張仲颺也對他說：「機會不可錯過。」

這引起了齊白石的反感，他認為一個人要是利慾熏心，見縫就鑽，就算鑽出了名堂，這個人的人品，也可想而知了。因此，張仲颺勸他積極營謀，他反而勸對方懸崖勒馬。

齊白石在西安住了3個月後，夏午詒要到京城謀差事，他邀請齊白石跟他一起去。臨行前，樊樊山告訴齊白石，自己也要進京，慈禧太后喜歡繪畫，宮內有位雲南籍的寡婦繆素筠，為太后畫畫，做的是六七品的官，可以在太后面前推薦齊白石當宮廷畫師。

齊白石回答說：「我是沒見過世面的人，叫我去當內廷供奉，怎麼能行呢？我沒有別的打算，只想賣賣畫，刻刻印章，憑著

這一雙勞苦的手，積蓄得三二千兩銀子，帶回家去，夠我一生吃喝，也就心滿意足了。」

夏午詒也勸白石說：「京城裡遍地是銀子，有本領的人，俯拾即是，三二千兩銀子，算得了什麼！瀕生當了內廷供奉，在外頭照常可以賣畫刻印，還怕不夠你一生吃喝嗎？」

齊白石聽樊樊山和夏午詒都是官場口吻，不便接口，只好噤聲，但在夏午詒的熱情邀請和樊樊山的勸說下，他還是決定去一趟京城。

3月初，齊白石隨同夏午詒一家，動身進京了。

此時，正是桃花盛開的季節，那一路的桃花，有時長達幾十里，沿途風景之美，是齊白石平生從未見過的。

路過華陰縣時，夏午詒特意邀請齊白石登上了萬歲樓，飽覽華山雄姿。

華山是著名的「五嶽」之一，古書上說，從遠處看它，像花的形狀，故名華山。華山以奇拔險峻冠天下。相傳，唐代大文學家韓愈曾攀上華山，回頭望去，心驚失色，以為自己沒有生還的希望了，便寫下遺書。同去的人用酒把他灌醉，才將他抬下山來。「華山自古天下雄」，是一點也不假的。

齊白石心儀華山已久，現在登山覽勝，不禁為氣象萬千的華山雄姿所折服。當晚，他點上燈，在燈下畫了一幅〈華山圖〉，並題了一首詩：

仙人見我手曾搖，怪我塵情尚未消。

馬上慣為山寫照，三峰如削筆如刀。

他用焦墨，運用腕力，一筆下來，將華山山勢畫得雄奇挺拔，氣象萬千，尤其是那側峰，像刀削了一般，更具神韻。

第二天，齊白石他們渡過黃河，在一個叫弘農澗的地方，遠看嵩山，發現又是一種景象。只見山巒起伏，峻峰奇異，名勝古蹟星羅棋布，著名的少林寺，就在此山北麓。

據說當年，唐朝女皇帝武則天曾到北山遊覽，並在山上「娘娘洞」內的「娘娘坑」大宴群臣，飲酒賦詩，觀察景色。

齊白石向旅店中借了一張小桌子，在澗邊畫了一幅〈嵩山圖〉。

繼續北行，齊白石他們又來到了流經河南、河北兩省境內的漳河。在漳河岸邊，齊白石無意看見水裡有一塊長方形的石頭，拾起來仔細一看，卻是塊漢磚，銅雀台的遺物。

無意間得到了稀見的珍品，齊白石真是喜出望外，他連聲對夏午詒說：「真是不虛此行啊！」

夏午詒的家安頓在北京宣武門外的北半截胡同，齊白石進了京城，對眼花繚亂的城市繁華，倒沒有多大興趣。他住在夏午詒家，每天除教夏夫人學畫以外，還賣畫刻印。閒暇時候，他常常逛琉璃廠，那裡是古玩字畫集中的地方，夏家離此地不太遠。有時，他也到前門外大柵欄一帶去聽聽戲。

齊白石在北京又認識了不少人，但與夏家來往的，很多都是一些勢利的官場中的人，齊白石是不願和他們接近的。為此，還鬧出了一場小誤會呢！

一天，齊白石正在屋裡整理畫稿，夏家門房通報，說有一個叫曾熙號農髯的湖南衡陽人，要會見他。齊白石以為這個曾農髯是個勢利的人，便囑咐門房說自己出門了，不在家。

曾農髯一聽門房的話，怏怏而去。數天後，他又來了，門房告訴他，齊先生病了，不見客。以後的十幾天中，曾農髯又來了數次，得到的是同樣的答覆。他便生了疑問，不待門房通報，直闖了進來，問了齊白石的住房，推開了門。

齊白石看見一個中等身材、白皙的臉上有點怒容的人闖進來，不知出了什麼事，暗暗吃驚。不等他開口，那人說：「我已經進來了，你還能不見我嗎？」

齊白石一聽，醒悟到來者就是曾農髯，無法再躲了，只得接見。

這時，夏午詒也推門進來，熱情地拉著農髯的手，解釋說：「瀕生兄有他的難處，畫畫嘛，是需要一個安靜的地方。」

說著，他又向齊白石介紹說：「瀕生，農髯可是個飽學之士，風雅得很。他可不是官場中勢利的人。」

曾農髯一聽，連連搖手說：「不敢當，不敢當。我只是聽說我們湖南出了個大畫家，想見見，心裡很急切，就冒昧地闖了進來。」

齊白石笑著說：「唉，說起來，我才不好意思呢，不知道是兄長想要見我，我真是有失遠迎，罪過罪過。」

曾農髯卻在一旁稱讚道：「哪裡，哪裡，不過，齊先生不見官而見客，這很好。」

夏午詒在一旁補充說：「不過，官中有客，客中有官，原也不同。見不見，要看他的人品，你說呢，瀕生？」

齊白石贊同地點點頭。經過和曾農髯的深交，齊白石才發現對方是個正直、有氣節的人，兩人相交很是投機，不久就成了莫逆之交。

3月30日，夏午詒同楊度等人發起，在陶然亭餞春，賦詩吟唱。

楊度，號晳子，是齊白石的湘潭同鄉，也是王湘綺的門生之一，他與曾農髯是很好的朋友。

在當時，京城著名的園林樓台、水榭，如紫禁城、北海、頤和園等處，都是宮苑禁地，一般人是進不去的。而這陶然亭位於城南僻靜的地方，蘆葦環生，風景幽靜，意趣盎然。

《順天府志》說它：「亭坐對面山，蓮花亭亭，陽勝萬志，亭之下菰蒲十頃，新水淺綠，冷風拂之，坐臥皆爽，紅塵中清涼世界也。」所以，每逢清明時節，文人墨客，常常來到這裡聚會。

在這次聚會上，齊白石當著眾人的面畫了一幅精妙、傳神的〈陶然亭餞春圖〉，楊度等人見了，不由得由衷地佩服他的才華。

在這之後，齊白石賣畫刻印，楊度處處為他介紹客戶，所以齊白石在京城的字畫刻印生意日漸興隆，收入也一天比一天多。

3月底的聚會，給齊白石留下難以忘卻的記憶。過了幾天，他寫了一首詩，寄給遠在西安的樊樊山，表達了自己喜悅的心境，詩中這樣寫道：

陶然亭上餞春早，晚鐘初動夕陽收。
揮毫無計留春住，落霞橫抹胭脂愁。

在這古老的文化名城，齊白石沐浴在藝術的春光之中。琉璃廠的古字畫店，各種流派的繪畫作品使他流連忘返；四喜、三慶班的京劇，使他陶醉。中華豐厚的藝術精華，以不同的方式，滋養著他，豐富著他。

北京給予他最初的美好的印象，不是它的繁華，而是燦爛的藝術，各種流派的繪畫藝術在這裡競爭、薈萃。這種得天獨厚的條件，湘潭、西安是無論如何也趕不上的。

到了5月，齊白石聽說樊樊山已從西安起程，他怕見面後這位臬台大人又提起推薦自己去宮廷當差的事，於是他堅決辭別夏午詒，想要回湖南老家去。

夏午詒不好強留，提出願意為他在湘潭捐一縣丞，也為他今後發展方便一些。齊白石平生最怕見貴人，更無意做官，他謝絕了夏午詒的好意，辭別還鄉。等樊樊山抵達北京時，齊白石已經踏上了返鄉的歸程。

樊樊山聽說齊白石已經走了，遺憾地對夏午詒說：「齊山人志行很高，但性情卻有點孤僻啊！」

齊白石此次的西安、北京之行，是他不惑之年開始遠行的第一站，為他一生「五出五歸」開了個好頭，也為他畫風的變革奠定了基礎。

中國著名語言文字學家和文字改革家黎錦熙後來評論說：

齊白石的畫以工筆為主，草蟲早就傳神，到他作遠遊之後，畫風漸變，才走上了清晚期海派最有影響力的畫家吳昌碩開創的花卉翎毛一派，成為近現代中國畫的一代宗師。

努力提升藝術境界

　　齊白石離開京城，繞道天津和上海回到家時，已經是 6 月中旬了。回鄉的第二天，他就帶上遠遊期間畫的最得意的畫，和從京城特意給老師買的一些禮物，去探望恩師胡沁園先生。

　　胡沁園在家身體一直不太好，常生病。此時他看著結實的、英氣勃發的門生來見自己，非常高興。

　　齊白石將一幅幅他途中畫的畫，鋪展在桌子上，攙扶著胡沁園，一幅幅地翻動著，解說著。

　　胡沁園看得十分認真，從藝術構思、布局、運筆、題字用章等方方面面，一一仔細地品鑒，一邊點頭，一邊陷入沉思。他為齊白石這半年藝術實踐所取得的進步而高興。他覺得愛徒的這些畫，不僅僅是畫，而且是壯麗山河的真實再現。尤其是那幅《華山圖》，更使胡沁園讚歎不已。

　　胡沁園稱讚說：「歷代以華山入畫，不在少數。真正很傳神的，不多，你這也算一幅。尤其這側峰，一筆下來，如刀削，干、溼相濟，若斷若續，很有新意。」

　　說著，他遞給齊白石一把精巧的團扇，並要徒弟當著自己的面把華山圖的全景縮畫在扇子上。

　　齊白石展開團扇，對著《華山圖》，很認真地一筆一畫地將《華山圖》完整地縮畫到團扇上。

　　胡沁園看到團扇上的作品，很高興，笑著對齊白石說：「讀

萬卷書，行萬里路，都是人生快意之事，第二句你做到了，慢慢地再做到第一句，那就更好了。」

他從自己的書架上找了許多書，送給齊白石，並說：「這都是歷代的名人佳作，不但文字好，而且每詩、每文展現的一個意境，便是一幅畫。你好好體味，久而久之，進步就會更大了。」

齊白石認真地記住老師的教誨，當天色不早時，他便起身回家。

第三天，齊白石又去尋找離家前打算接收的女徒弟，卻得到小姑娘去世的消息，這件事，給他留下了終生難忘的印象。想到沒能教姑娘一些繪畫知識，齊白石深感遺憾，他生平念念不忘很多文字藝術知己，這位小姑娘，就是其中之一。

回家後，齊白石又恢復了往日的生活，和以往的老師、朋友一起談天作畫，吟詩刻章。

1904 年，過完春節，齊白石的老師王湘綺邀約他與張仲颺一起去遊南昌。他們過了九江後，特意去遊了廬山，隨後到達南昌。到了南昌，齊白石和張仲颺住在王湘綺的家中，白天便去遊滕王閣和百花洲等名勝。

王湘綺的另一個學生，是銅匠出身，名叫曾招吉，他聽說老師到了南昌，便來拜見。當時，曾招吉在南昌製造空運大氣球，試驗了幾次，都掉到水裡去了，一時間成為人們的笑料，但他仍是專心致志地研究。

張仲颺和曾招吉兩人雖然都是王湘綺的學生，但他們的性情卻大不一樣。張仲颺是一個熱心做官的人，喜歡高談闊論，說些

不著邊際的大話，表示他的抱負不凡。曾招吉則喜歡穿著官靴，邁著鴨子似的八字方步，表示他是一個會做文章的讀書人。

因為張仲颺早年是做鐵匠的，再加上木匠出身的齊白石和銅匠出身的曾招吉，他們被王湘綺的客人們稱為「王門三匠」。

南昌是江西省城，大官自然不少，很多人聽說王湘綺到了南昌，便時常去王家拜訪，張仲颺和曾招吉是非常樂意周旋在這些人中間的，時間一久，他們認識了很多達官貴人。

而齊白石卻害怕與這些人打交道，只要一聽說這些客人到了，他就躲在一邊，避不見面，所以，認識齊白石的人很少。

七夕那天，王湘綺召集三匠一起飲酒，並賜食石榴。

席間，王湘綺說：「南昌自從曾文正公去後，文風停頓了好久，今天是七夕良辰，不可無詩，我們來聯句吧！」

王湘綺首先自己吟唱了兩句：

地靈勝江匯，星聚及秋期。

三匠聽了，都沒有聯上，大家互相看看，覺得很不體面。好在王湘綺是知道他們底細的，看他們誰都聯不上，也就罷了。

事後，齊白石把自己所刻的印章拓本，呈給王湘綺評閱，並請他作篇序文，王湘綺當天為他寫序說：

白石草衣，起於造士，畫品琴德，俱入名域，尤精刀筆，非知交不妄應。
朋座密談時，有生客至，輒逡巡避去，有高世之志，而恂恂如不能言。

王湘綺的這篇序文是對齊白石的真實寫照，這位老師可真算得上是他的知音了。

　　這是齊白石的第二次出遊，從南昌回到家後，他一直想著老師的對聯該怎麼對，他覺得作詩的學問，如果不多讀書打好根基，只會哼幾句平平仄仄的話，實在是太幼稚了。

　　於是，齊白石將自己書房「借山吟館」的「吟」字刪去，更名為「借山館」，意謂自己離吟的距離還相差甚遠。從此，他更加努力地讀書、作畫、刻印章。

　　1905 年，齊白石在詩友黎薇蓀家裡，見到清末寫意花卉畫家趙之謙的《二金蝶堂印譜》，就借了來用硃筆勾出，勾完和原本一點沒有走樣。此後，齊白石刻印章，就模仿趙體，而他作的畫，先前本是畫工筆的，到了西安後，漸漸使用大寫意筆法。先前他寫字，是學中國書畫家何子貞的，到北京後，他又改學魏碑。

　　齊白石出了兩次遠門，作畫寫字刻印章都變了樣，遠行成為他作畫寫字刻印章作風改變的一個大樞紐。

　　這年 7 月中旬，廣西提學使汪頌年邀約齊白石遊桂林。

　　汪頌年名詒書，長沙人，翰林出身。廣西的山水，是天下著名的，齊白石因此欣然而往。

　　經過長途跋涉，齊白石終於來到了廣西境內。只見一座座獨立的嶙峋山峰，拔地而起，峻峭玲瓏，奇峰羅列，形態萬千。有的像春筍，有的像寶塔，有的像畫屏，有的像巨象，有的像駝

峰，有的如凌空展翅的鷙鳥，有的如延頸搏擊的鬥雞，真是千姿萬態，令人目不暇接。

這裡的山，又多溶洞。洞內由石乳、石筍、石柱、石幔、石花組成各種景物，奇態異狀，琳瑯滿目，展現出另一樣仙境。這裡的水，清澈透底，游魚可見，宛如玉帶旋繞群山，構成長達百里的美麗畫卷。

畫山水的人，只有到了廣西，才能算是真正開了眼界。這山山水水使齊白石心曠神異，興奮異常，他每天忘情於這奇山秀水之間，早出晚歸，精心作畫。

時間久了，齊白石想著不能老依賴別人，於是仍以賣畫刻印為生，他把樊樊山在西安給他定的刻印收費標準掛了出去，不想慕名而來的人很多。

這時寶慶人蔡鍔，號松坡，剛從日本回國，在桂林創辦巡警學堂，託人來請齊白石，說巡警學堂的學生星期日放假，常到外邊去鬧事，想請他在星期日教學生們作畫，每月薪資30兩銀子。

齊白石說：「學生在外邊會鬧事，在裡頭也會鬧事，萬一鬧出轟教員的事，把我轟了出來，顏面何存，還是不去的好。」

30兩銀子請個教員，在那時是很豐厚的薪資，何況一個月只教4天的課，這是再優惠沒有的了。齊白石堅持不去，別人都以為他是個怪人。後來蔡鍔自己又有意跟他學畫，他也婉言謝絕了。

有一天，齊白石在朋友那裡遇到一位和尚，自稱姓張。齊白石看他行動不甚正常，說話也多可疑，問他從哪裡來，往何處

去，他都閃爍其詞，只是吞吞吐吐地「唔」了幾聲，齊白石就不便多問了。

後來，張和尚請齊白石畫了 4 個條屏，不僅送給齊白石 20 塊銀圓，而且在齊白石打算回家的時候，特地跑來送行。到了民國初年，齊白石才從朋友口中得知這個「張和尚」就是民國革命人士黃興。

1906 年，齊白石在桂林過了年，打算要回家時，忽然接到父親來信，說是齊白石的四弟純培和長子良元，從軍到了廣東。齊白石就辭別朋友，取道梧州到了廣州。

後來，他打聽到四弟純培和長子良元跟郭葆生到欽州去了，又匆匆忙忙地趕到了欽州。

郭葆生本也會畫幾筆花鳥，雖畫得不太好，卻很喜歡揮毫。因為他官銜不小，求他畫的人倒也不少。齊白石到了以後，郭葆生好像有了一個得力的幫手，應酬畫件，就叫齊白石代為捉刀，還讓他的夫人跟齊白石學畫。

齊白石將郭葆生收羅的許多名畫，像八大山人、徐青藤、金冬心等人的真跡，都臨摹了一遍，受益不淺。

到了秋天，齊白石跟郭葆生訂了後約，獨自回到家鄉，這是他五出五歸中的三出三歸。

這年回家，齊白石聽說把自己視為親生兒子的周之美師傅去世了，他趕到師傅家大哭了一場。周之美把他雕花的絕技，全套地教給了齊白石，為齊白石的成長竭盡了自己的心智，齊白石怎麼能不傷心呢？

　　在悲痛之中，齊白石提筆疾書，寫了一篇《大匠墓誌》，把周之美勤勞的一生，高尚的人格，精湛的技藝，以及他對恩師的一腔情感，一一傾注於筆端。

　　這時，齊白石家租居的梅公祠房屋租約到期，他便在余霞峰山腳下和茶恩寺茹家沖地方，買了一所破舊房屋和 20 畝水田。

　　茹家沖在白石鋪的南面，相隔 12 公里。西北到曉霞山，也不過 15 公里。東面是楓樹坳，坳上有大楓樹百十來棵，都是幾百年前遺留下來的。西北是老壩，又名老溪，是條小河，岸的兩邊，古松很多。房屋的前面和旁邊，各有一口水井，井邊種了不少的竹子，房前的井，名叫墨井。這一帶在四山圍抱之中，風景很是優美。

　　齊白石把破舊的房屋，翻蓋一新，取名為「寄萍堂」。堂內建一書室，取名為「八硯樓」。名雖為樓，實際上並非樓房，題此名是因為齊白石在遠遊時曾得來八塊硯石，放在室中，所以取了這個名字。

　　年底，齊白石的大兒媳生了個男孩，這是他的長孫，取名秉靈，號叫近衡。因他生在搬進新宅不到一月，故又取號移孫。

　　1907 年，齊白石應郭葆生上年之約，再次來到了欽州。

　　這一時期，腐敗和黑暗的清王朝正處於風雨飄搖之中，孫中山領導的革命，已經發展到了一個新的階段。

　　6 月，安徽巡警學堂堂長和光復會員徐錫麟刺殺巡撫恩銘失敗，被捕就義。鑒湖女俠秋瑾也以身殉國，書寫了中華革命史上悲壯的一頁。7 月，同盟會先是發動黃同和惠州七女湖起義，繼

之是欽州起義，但都遭到清王朝血腥的鎮壓。

　　不過，英烈們用鮮血和生命布下的火種，已經在廣大貧苦的民眾中逐漸地蔓延，使齊白石在漫漫的長夜之中，看到了一絲微弱的光亮。

　　對於革命，齊白石當時的理解是膚淺的。但他堅信，這一切能使自己的國家和民族好起來。他當時沒有直接捲入到鬥爭的漩渦之中，然而，他時刻都在關注著形勢的發展和革命的命運。

　　在欽州，郭葆生仍舊讓齊白石教他的夫人學畫，兼給自己代筆。不久，齊白石隨同郭葆生到了肇慶，遊鼎湖山，觀飛泉潭。後又去了高要縣，游端溪，謁包公祠。並隨軍到東興，過北河鐵橋，領略越南芒街風光。見野蕉百株，滿天皆成碧色，遂畫〈綠天過客圖〉。這年冬天才返回家鄉，這是他五出五歸中的四出四歸。

　　齊白石一向不願和官場打交道，然而，在他第五次遠遊時，卻與政治發生了關係。

　　1908 年，齊白石早年在「龍山詩社」認識的朋友羅醒吾在廣東提學使衙門任事。2 月份，齊白石應羅醒吾之約到了廣州。此時，羅醒吾已參加了孫中山領導的同盟會，他冒著風險，在文書的身分掩護下，做著祕密的革命工作。

　　兩人見面後，就海闊天空地暢談起來，從繪畫、藝術，直到家事、國事，無話不說。由於他們之間關係密切，所以羅醒吾悄悄把革命黨和他的工作情況告訴了齊白石，並對齊白石說：「都是自己人。」又湊近齊白石耳邊悄聲說，「必要時要借重你，不

知你能不能答應？」

齊白石一聽，微微震動了一下。他知道醒吾所說的「借重」是什麼意思。

齊白石語氣堅定，神情嚴峻地回答：「朋友之道，理應互相幫助，何況為了國事，只要力所能及，無不唯命是從，但不知要我辦的是什麼事？」

羅醒吾見齊白石同意了，高興地說：「請你傳遞些文件，有困難嗎？」

齊白石點點頭。雖然對於革命，他的理解還不是很深，但他看到當時社會的黑暗、腐敗情況，聽說「鑒湖女俠」秋瑾以身殉國等悲壯事跡，相信自己的朋友醒吾所從事的事業，是為了國家和民族的利益，所以他當下就答應了。

羅醒吾感激地拜倒在地，「事關重大，只要瀕生兄能助一臂之力，民族有幸，國家有幸。在這裡，請受弟一拜。」

齊白石慌忙地把他扶了起來，感慨地說：「天下興亡，匹夫有責。你別看我整天埋頭畫畫，可是這時局，誰不憂心如焚！我也苦於報國無門啊！」

按照與羅醒吾商定的辦法，齊白石在廣州安頓了下來。在離提學使衙門不遠的另一條街上，租了一間鋪面小屋，掛起了買賣，開始了他的賣畫刻印生涯。

此時的廣州，不管是士大夫階級和一般的平民，都喜歡的是清初「四王」一派的畫。這四王分別是太倉人王時敏的山水，王世源的孫子王鑒臨摹的董源、巨然的畫，以及王翬、王原祁的作品。

由於這個原因，齊白石在這裡的畫賣得並不好，倒是他的印章卻很受廣州人的喜愛，當地人都稱讚他的印章布局嚴謹而富於變化，刀法好，每天前來求他刻印的不下一二十人，他應接不暇，生活過得十分充實。

羅醒吾也時常到齊白石的鋪子裡來坐坐。因為這地方往來人多，大多是士大夫和富有人家，很容易掩人耳目。有什麼文件，交給齊白石，按約定的暗號，包在畫卷裡，再祕密地遞給有關的人，十分穩妥、安全。齊白石在傳遞期間，始終沒有露出痕跡。

這年秋天，齊白石的父親來信叫他回去。在家沒住多久，他父親又叫他去往欽州接他四弟和長子回家，他只好又動身來到了廣東。

直到第二年夏天，齊白石才帶著四弟和長子，經廣州到了香港，又換乘海輪，直達上海。在上海住了幾天，才坐火車去往蘇州。到蘇州天已黑了，他們便乘夜去遊虎丘。蘇州園林獨特，景色優美，齊白石在此逗留了一個多月才返歸故里，這是齊白石五出五歸的最後一次回家。

透過這五次外出，齊白石感覺自己的國學底子很差，於是發憤苦讀，天天讀古文詩詞以加強自己的文學修養。

同時，齊白石也不放鬆繪畫，閒暇的時候，他把遊歷得來的山水畫稿，全部重畫了一遍，編成《借山圖卷》，一共 52 幅，並在題記中寫道：

> 吾有「借山吟館圖」。凡天下之名山大川，目之所見者，或耳之所聞者，吾皆欲借之，所借之山非一處也。

努力提升藝術境界

　　從 1902 年至 1908 年，對齊白石來說是重要的 7 年。所謂「讀萬卷書，行萬里路」，齊白石在而立之年完成了讀萬卷書，而行萬里路正是在他年將半百的這 7 年中實現的。

　　在足跡踏遍華山、廬山、嵩山、蜀山、巫峽、陽朔、長江、黃河、珠江、洞庭這些名山大川之後，自然界那些形狀奇偉、境界蹊怪的石山，給齊白石留下了極深的印象，成為他日後構搭自己山水圖式的至高典範。

痛失恩師傷心欲絕

齊白石自從回到家鄉之後，就不再打算遠遊了，他決定在這寧靜優美的山村長期隱居下來，直至終老。

這一時期，隨著清末政治的腐敗，外國列強的侵入，齊白石的心境也悲涼到了極點。他深感自己一介布衣，無力給多災多難的祖國什麼幫助。他只有一管筆、彩色的筆，只能用它抒發自己對故土、對家鄉父老、對壯麗山河的眷戀之情，寄託他的全部愛與恨。

齊白石回家後，重新對茹家沖新宅進行了佈置，他覺得自己奔波和辛勞了大半輩子，如今需要一個比較舒適的棲身之所，以安慰自己疲憊的靈魂了。

這時候，他的父母年紀已經很大了，大兒子成家了，其他的兒子也都大了，女兒也結婚了。他們居住的地方很安靜，此時的齊白石也快 50 歲了，他在這裡過著鄉下文人的生活。

他每天早上起得很早，除了在院子裡種樹養魚，在花園裡種菜種花以外，有時候看看唐、宋詩詞，有時候刻圖章、畫畫。不過，當他工作起來，常常會連吃飯、睡覺都忘了。

這個時期，齊白石最重要的作品就是他在 1910 年替朋友胡廉石畫了 24 張石門的風景畫，也就是有名的〈石門二十四景圖〉。

據說，齊白石花了 3 個多月的時間才畫完，這是他五出五歸

之後，第一次大規模地連續作畫。比起十多年前的〈南嶽全景圖〉，他的繪畫功夫又不知提高了多少倍。為了畫好這 24 幅畫，朋友胡廉石專門約上齊白石和其他幾個好友去石門一遊。

齊白石的〈石門二十四景圖〉每一景圖，在意境、技法上，各不相同，可謂各有追求，各有新意。有的以南朝梁張僧繇的「沒骨圖」技法，不用墨線勾勒，直接以青、綠、朱、赭等顏色，染畫丘壑樹石；有的則不著一色，純用筆墨，焦、濃、重、淡、清並用，恣肆揮灑，淋漓畢現；有的則或點苔、或渲染、或烘托，把一個石門的壯麗河山，收入了咫尺之中。

此畫畫好後，胡廉石又專門請湘潭著名語言文字學家黎錦熙先生在畫上題詩。

過了幾年，胡廉石又找到齊白石，把〈石門二十四景圖〉拿出來，請齊白石題詩。因為〈石門二十四景圖〉不但是齊白石畫的，又有他寫的字和他題的詩，後來成了研究齊白石的重要資料。據說，這些畫後來到了東北，被政府高價收購，已經不是私人的收藏品了。

齊白石心境最好的時候是他旅行剛回來的頭三年，但是好景不長，以後幾年，不痛快的事情接二連三地發生。

1914 年 4 月，齊白石年僅 27 歲的六弟去世了。

齊白石沉浸在悲痛之中，在得到消息的當天晚上，他就在素箋上寫了兩首詩，寄託對六弟的哀念之情，詩文如下：

偶開生面戊中時，此日傷心事豈知？

君正少年堂上老，乃見毛髮雪垂垂。

堂堂玉貌舊遺民，今日真殊往歲春，

除卻爺娘誰認得，天涯淪落可憐人。

意外地失去親人，使齊白石消瘦了很多。春君很著急，請中醫為他診脈。服了幾服中藥，幾天後，他的身體總算緩和了過來。

不久，齊白石的恩師胡沁園先生也溘然而世。

一個月前，齊白石還專程去探望了胡沁園先生。當時，胡沁園雖然有點病，不住地咳嗽，但精神很好，見白石來了，他很高興。

齊白石把自己最近創作的山水、花鳥畫送給胡沁園看。在這些畫中，他一改過去的畫風，先勾勒外輪廓，再分石紋，然後用皴染的筆法，只用墨和顏色點染而成。因而畫中的山石自然成趣，形神兼備。

胡沁園很仔細地看著齊白石在技法上的新探索，連連叫好。他對齊白石說：「你這些年把筆用活了。由於基本功扎實，極盡變化，這順筆、逆筆，有快慢，有輕重；轉折迴旋，表現出了頓挫與飛舞的節奏。色澤也明快、恰當。」

胡沁園為齊白石指點、解釋著，拉愛徒在自己身邊坐下，並提議愛徒應該把民間勞苦大眾在困厄之中那種歡樂、堅忍不拔、蓬勃向上的精神風貌，融匯進自己的畫之中，形成自己獨特的藝術風格。

臨走時，他又取出一卷歷代評畫的書 ——《畫品》交給了齊白石，他告訴愛徒：「這是前人關於畫的許多看法，有一定的道理，有時間翻翻。懂得古人是怎樣品畫，包括技法、墨法、構圖、設色，不會沒有好處的。」

《畫品》是南朝謝赫寫的繪畫理論著作。謝赫，南朝齊、梁人，事跡不可考，善畫，尤善人物肖像，「寫貌人物，不俟對看，所須一覽，便歸操筆」。

謝赫有很強的默畫能力，也有一定的創造精神。他撰著了《畫品》，使他作為繪畫理論家而享名後世。

因《畫品》中收有卒於梁武帝蕭衍中大通四年（532）的畫家陸杲的作品，故推斷該書約成書於梁武帝之時。

《畫品》是中國現存最早的一部完整的評論畫家藝術的論著，它與鐘嶸的《詩品》、庾肩吾的《書品》一樣，同是齊梁時期文藝評論和文藝鑒定盛行一時的產物。

《宋史·藝文志》中稱此書為《古今畫品》，明刊本則標名為《古畫品錄》。

《畫品》在序中首先闡明「夫畫品者，蓋眾畫之優劣也」，即本書系品評畫家藝術高下之著作，又提出繪畫的社會功能為「明勸誡，著升沉，千古寂寥，披圖可鑒」。

齊白石手捧此本，很感激老師給自己的提議和幫助。可誰知這竟是他們之間的最後一次見面。

接二連三的打擊，使齊白石蒼老了許多。

六弟是他的手足親人，胡沁園是他的恩師，也是他生平的第

一知己，齊白石之所以有現在的成就，是和胡沁園的傾力栽培分不開的。如今兩人一別千古，齊白石真不知道該如何表達自己的滿腔悲痛。

齊白石認真地畫了幾幅他們生前最喜歡的畫，親自動手裱好，裝在親自糊扎的紙箱內，分別在他們的靈前焚化。

同時，齊白石又作了七言絕句 14 首，以及一篇祭文，一副輓聯紀念自己的老師。

其中，他的七言絕句 14 首中，有以下幾首：

榴花飲欲荷花髮，聞道乘鴛擁旅旌。

我正多憂復多病，暗風吹雨撲孤檠。
此生遺恨獨心知，小住兼句耐舊時。
書問尚呈初五日，轉交猶魯石門詩。
忌世疏狂死不規，素輕餘子豈相關。
韶塘以外無遊地，此後人誰念借山。

他在輓聯上這樣寫道：

衣鉢信真傳，三絕不愁知己少；
功名應無分，一生長笑折腰卑。

齊白石把對胡沁園的深深思念、感恩之情，一一傾訴於紙上。對於先師高尚的人品，給予應有的評價。這副聯語，雖說是齊白石悼念老師的，其實也是寫他自己的。它表達了自己對人生、對藝術的理解與追求。

1915 年冬天，又傳來一個不幸的消息，長沙的王湘綺老師故去了，享年 85 歲。

痛失恩師傷心欲絕

早在 1911 年清明節的第二天，王湘綺就曾借友人程子政家的超攬樓，召集友人飲宴，看櫻花海棠，並寫信請齊白石前去，他在信中說：

借盟協揆樓，約文人二三同集，請翩然一到。

齊白石接信後，立即趕了去。同去的，除了程氏父子，還有嘉興的金甸臣、茶陵的譚祖同等。

翟子玖，當過協辦大學士，軍機大臣，現隱居在家。他的小兒子直穎，二十來歲，號兌之，也是王湘綺的門生。

在飲宴間，翟子玖作了一首櫻花歌七古，王湘綺作了四首七律，金甸臣和譚祖同二人也都作了詩。但在此次的宴席上，齊白石沒有作詩，雖然王湘綺再三催促，他還是沒有拿出來。

經歷了這十多年的藝術實踐，齊白石深深感到詩易學、難工，沒有新意，他是不輕易拿出來的。更何況，當時的宴席，雖然氣氛活躍、歡樂，但他卻是另一番的心境。

就在他赴宴的前一天晚上，一位朋友私下告訴他，幾天前革命黨在廣州起義，失敗後，有 72 人被殺害於黃花崗。這個消息使他十分震驚。

齊白石想起了朋友羅醒吾，想起了自己在廣州為革命黨祕密傳遞文件的那些日子，心情非常難過。

儘管王湘綺是他的老師，他欽佩老師的才華、學識，但對於老師的政治主張，他們從未一起討論過，他有自己的看法。翟子玖不當軍機大臣了，告老還鄉，在這亂世之中，隱居不仕，也是他這樣身分的人的一種退身之計。齊白石認為，這種不仕與他的

終生不做官，是大同小異的。

　　因此，這次的飲宴，客人們各人帶著怎樣的一種心境，齊白石自己不很清楚。反正他已被前晚的消息弄得沒有心思做任何事。

　　根據老師的要求，齊白石於第二天下午，補寫了一首詩，帶給了王湘綺。詩中寫道：

　　往事平泉夢一場，恩師深處最難忘。
　　三公樓上文人酒，帶醉扶欄看海棠。

　　齊白石在詩中寫出了對恩師的崇敬，也寫出了他對當今社會的無奈。本來，那次宴會上，王湘綺還要求齊白石作一幅畫，但礙於當時的情緒，齊白石終於沒有作，沒想到這竟是最後一次與恩師的會見。

　　恩師王湘綺的死對齊白石又是一個意外的刺激！４年中，親人、恩師一個接一個地離他而去，這叫他如何不悲痛欲絕呢？想著王湘綺對自己的幫助，他專程跑到恩師的墓前去哭奠了一場。

淡泊名利一心向學

1917 年，由於連年兵亂，齊白石的家鄉，常有南北軍隊互相混戰，槍炮聲不絕於耳，嚇得百姓連大門也不敢邁出。聚集在附近的土匪也乘亂搶錢搶糧，地方官員們不但不消滅土匪，而且還要強徵稅收，百姓稍有違抗，大禍就會降臨，面對這樣的世道，齊白石只能唉聲嘆氣，一籌莫展。

就在他愁眉苦臉的時候，在京城做官的樊樊山來信，勸他北上京城居住，以賣畫為生。齊白石看看眼前的亂世，只好無奈地辭別了父母和妻子，攜著簡單的行李獨自動身北上。

齊白石到達北京之後，先住在好友郭葆生家中，後來又搬到西磚胡同法源寺內居住。

安頓好了以後，齊白石就在琉璃廠附近的南紙鋪，掛了賣畫刻印的生意，開始了他在京城的賣畫生涯。就在這個時候，他藝術歷程中一個非常重要的人物出現了，這就是當時在教育部任編審員的大名鼎鼎的大畫家陳師曾。

陳師曾，也叫陳衡恪，是中國近代美術史上一位傑出的畫家，是吳昌碩之後新文人畫的重要代表人物。他的大寫意花鳥畫，筆致矯健，氣魄雄偉，頗負盛名。

陳師曾兼得傳統文化遺風及新式學堂教育，對中西文化有著全面的瞭解。同時，他還是一位著名的社會活動家，擔任著多所大學的教授，他對促進北京美術界的繁榮發揮了重要作用，被時

人譽為「位居北京畫壇之首」的傳奇人物。

這天，陳師曾在琉璃廠見到了齊白石刻的印章，大為讚賞，他特意找到齊白石住的法源寺，前去拜訪。

陳師曾仔細看了齊白石屋內掛在牆上的幾幅畫，這些是齊白石的新作。陳師曾讚賞地說：「先生的印，雄偉剛勁，有高深的造詣。俗話說『寬能走馬，密不通氣』，構想不一般。」

他若有所思地問齊白石：「先生治印有多少年了？」

齊白石沉吟了一下，說：「說來也有二三十年了，但總不如意，請先生多指教。」

陳師曾又關切地問：「您的畫，我見過，功夫不淺，在京城賣得好嗎？」

齊白石一聽，笑容為之一斂，低沉地說：「京城買我的畫的人不多。對我的畫，說法也不一樣。不知先生有什麼高見。」

陳師曾說：「老實說，我很欣賞您的畫，創作大膽，筆墨高超。不過，並不是每個人都能看出這其中的奧妙的。您初來京城，很少人認識你，以後慢慢應該好了。」他嘆了一口氣說，「能不能給賢弟我欣賞欣賞您的畫，一飽眼福？」

齊白石高興地說：「好好好，還請先生多多指教！」說完，他拿出自己畫的《借山圖卷》請陳師曾點評。

陳師曾看完畫冊後說：「齊先生的畫格是高的，但還有不夠精湛的地方。」

說著，他懇切地指著一處山巒的皴法和設色，說：「這地方改為乾溼相濟而遠近群山大膽刪減，畫面就顯得更為簡練而明

快。這些意見不知對否？」

齊白石一聽，高興地說：「陳先生不愧是苦鐵的高足，說得實實在在。」

他們真摯、懇切地談了很久，大有相見恨晚之感。齊白石非常興奮，就著桌上的宣紙，提筆從容揮灑，畫了一塊巨石，唯妙唯肖。

畫完，齊白石換了一支細毛筆，在嶙峋山石的右下角寫下題記：

> 凡作畫欲不似前人難事也。余畫山水恐似雪個，畫花鳥恐似麗
> 堂，畫石恐似少白。

齊白石題記中的「雪個」「麗堂」「少白」指的均是清代幾位傑出的名畫家。題記的意思是說不論是畫山水花鳥畫，還是畫石頭等類畫，齊白石都不以模仿前人為滿足，而自己要有不斷創新的藝術進取精神。

陳師曾看了他的畫和題記，不住地點頭讚許，也興奮地題了一首詩給齊白石。

在詩中，陳師曾高度讚揚了齊白石的繪畫和篆刻，同時也指出齊白石的繪畫風格恐怕難被世人所接受。他告誡齊白石不要迎合別人，要發揮個性，走自己的路。

從這以後，齊白石成了陳師曾家的座上客。每天晚上，齊白石都要帶上自己的作品，進宣武門，到西單庫資胡同陳師曾的書房「槐堂」虛心請教。兩人惺惺相惜，談畫論世，交往越來越深。

齊白石這次來京，除了新結識的朋友陳師曾之外，還認識了很多其他朋友，如江蘇泰州凌直支、廣東順德羅癭公和羅敷庵兄弟、江蘇丹徒汪藹士、江西豐城王夢白、四川三台蕭龍友、浙江紹興陳半丁、貴州息烽姚茫父、易實甫等人。

　　凌、汪、王、陳、姚都是畫家，羅氏兄弟是詩人兼書法家，蕭為名醫也是詩人。加上齊白石以前在京城認識的郭葆生、夏午詒、樊樊山等人，齊白石常與這些新舊朋友一起聚談，他的異鄉生活並不寂寞。

　　不過，在齊白石新認識的朋友中，當有人知道他是木匠出身後，就覺得齊白石比他們低下一等。其中有個科榜的名士，此人能畫能寫，不僅看不起齊白石的出身，還看不起齊白石的作品。

　　有一次，此人當著朋友的面對齊白石說：「畫要有書卷氣，肚子裡沒有一點書底子，畫出來的東西俗氣熏人，怎麼能登大雅之堂呢！講到詩的一道，又豈是易事，有人說，自鳴天籟，這天籟兩字，是不讀書的人裝門面的話，試問自古至今，究竟誰是天籟的詩家呢？」

　　齊白石知道此人的話是針對自己說的，但懶得與他計較，因為此人在齊白石眼中，只是個靠科榜的名氣賣弄身分的人，與這樣的人爭一日之短長，會顯得小氣。

　　齊白石在那天聚會中，還作了一首〈題棕樹〉詩，其中有兩句這樣寫道：

　　任君玩厭千回剝，轉覺臨風遍體輕。

　　齊白石的這首詩，表現出了他淡泊名利、一心向學的處世觀，毀譽任之，走自己的路。

　　9 月底，聽說家鄉戰事稍稍穩定，齊白石立即返回家中。可是回家後他才發現，家裡的亂事比他離開時要嚴重得多，他的家裡，一些值錢的東西都被兵匪搶劫空了。齊白石覺得，家鄉是不能再待下去了，他決定帶著妻兒一起定居北京。

　　此時，齊白石的父親已經 81 歲，母親 75 歲，兩位老人都需要人照顧，他的妻子放不下年邁的父母，於是決定帶著兒女留守家園。

　　可以說，齊白石事業的成功，與他的妻子春君有著極大的關係，她的身上有著中華民族女性善良、賢惠和吃苦耐勞、默默奉獻的美德。無論生活多麼艱難，她都以驚人的毅力侍奉公婆，照顧小姑和小叔，毫無怨言。

　　此時，春君考慮的仍不是自己，而是齊白石的生活。她對丈夫說：「我是個女人，帶著兒女留在老家，見機行事，應該不會出什麼事，等你在北京站穩了腳跟，我再來往於京城與老家之間，也能時時與你見面，只是你隻身在外，沒人照顧，一定很不方便，乾脆我給你找一個側室，在京安家，省得我時常為你操心。」

　　春君處處為他設想，體貼入微，齊白石真有說不盡的感激，他強抑著別離的痛苦，踏上了去京城的路。

到了北京，齊白石仍住在法源寺廟內，以賣畫刻印為生。到了中秋節時，春君給他寫信說，自己已為他找好了側室，要齊白石準備好住的地方。

齊白石託人在右安門內，陶然亭附近，龍泉寺隔壁，租到幾間房，搬了進去，這是他在北京正式租房的第一次。不久，春君來到京城，為齊白石帶來了自己選好的側室胡寶珠。

胡寶珠生於 1902 年，小名叫桂子，時年 18 歲，是四川豐都縣轉斗橋胡家沖人，在湘潭一親屬家當婢女，出落得十分標緻。在陳春君的操持下，齊白石和胡寶珠簡單地舉行了成親儀式。

春君總算為自己找到一個代替照料齊白石的人，心裡十分高興。她待胡寶珠親如同胞姐妹，精心地照料她和教導她。她還把齊白石的起居、飲食、生活、作畫、刻印等習慣，一一詳細告訴胡寶珠，胡寶珠默默領會，一一照春君教她的方法去做。

轉眼到了冬天，湖南戰事又起，春君掛念家園，要回家鄉，齊白石於是陪她一起回家。

當時的湖南，兵匪不分，強盜多得很，齊白石寫詩感慨：

愁似草生芟又長，盜如山密鏟難平。

1920 年春，齊白石帶著三子良琨和長孫秉靈去京城上學。這年，良琨 19 歲，秉靈 15 歲。誰知他們剛去北京後不久，京城卻發生了直皖戰事，齊白石只好又帶著家人搬了幾次家，最後才在西四牌樓迤南三道柵欄 6 號安定了下來。

虛心借鑑前人經驗

　　齊白石在京城安定下來以後，依然靠賣畫為生。此時，因為他的側室、兒子和孫子都在身邊，所以一家人的開銷很大，齊白石感到壓力極大。

　　偏偏在這個時候，他的畫在京城卻賣得不好。

　　原來，自 1840 年鴉片戰爭以後，帝國主義打開了中國閉關自守的大門，西方資本主義文化傳了進來。接著，凡是具有維新思想和崇尚新學的人，都把改革社會和振興國家的希望寄託在對西方文明的學習上。

　　美術界也是如此。他們興辦美術學校，派遣留學生出國，學習西方美術技法，到了五四運動時期，美術界的有識之士還在民主和科學思潮的影響下，提出了美術革命。

　　在這樣一種形勢下，學西畫的思潮開始盛行起來，採用西畫的寫實精神也成為大勢所趨。西方美術思潮的大量湧入，衝擊了古老的中國畫壇，促使中國的美術家們對傳統的中國畫進行了認真的反思，許多畫家還進行了新畫法的嘗試。

　　此時，齊白石主要畫兩種畫，一種是從 300 年以前的八大山人那裡學的寫意畫，一種是跟湖南幾位老師學的工筆畫。他畫的寫意畫，因為不夠熱情，所以北京人不太喜歡。至於工筆畫，因為畫的人太多，所以買的人也很少。

為了能賣出畫，齊白石甚至想將自己的畫賣得比別人便宜一半，但還是賣不出去。

齊白石覺得這個情形有點不對。有一天，他的一個湖南朋友請客，在朋友家裡，齊白石看見了清朝黃慎的畫，他認為黃慎的畫，比自己的畫好得多，但到底好在哪裡，他又說不上來。

後來，還是陳師曾為他解開了心中的疑團。

一天，齊白石在畫梅花，取法於宋代的畫梅名家楊補之，陳師曾看後指出：「工筆畫梅，費力不好看，也沒有什麼太出奇的地方。你要是想畫得出奇，非想出一個新的主意，換一個新的畫法不可。要不然，大家都畫一樣的畫，都顯不出自己的水平。」

聽了陳師曾的建議，齊白石認為很有道理。於是，他決定來一次大的改變。

齊白石的畫早年以工筆為主，草蟲顯得很傳神，這既得力於摹古，又得力於對生活的細緻觀察。當他雲游四方，又學習了中國清代畫家石濤、羅兩峰、金冬心及清代著名繪畫流派「四王」的畫法後，逐漸改變了畫風，向寫意方向轉化。

現在，齊白石聽了陳師曾的建議，決定廣泛借鑑前人的經驗，進行創新。為了摸索出一條適合自己才秉和氣質的藝術道路，齊白石付出了異乎常人的精力和代價。

從 1920 年起，他除了 1925 年 2 月生病，第二年因為接到母親去世的消息，共有 10 天沒有畫畫以外，其他時間他都是從早到晚泡在畫室裡。

　　直到這時，他才體會到，談「變」容易，真「變」卻很難。他認為畫工筆畫可以把東西畫得很像，但卻不容易把東西的精神畫出來；大筆畫不難把一個主題勾出來，可是不容易畫得傳神。

　　換句話說，就是畫一個東西的外表形狀不難，可是用幾筆把特點畫出來很不容易。為了這個問題，齊白石不知道費了多少精神，他要畫出自己的風格，可是又不能立刻成功，他必須要跟從前的畫家學習。

　　有一次，齊白石對自己說，他真希望自己早生 300 年，好跟當時的畫家學畫，替他們磨墨、拉紙。要是他們不需要他幫忙，他願意站在他們的門口，就是餓死也不離開。

　　齊白石這次要變的筆法，主要是學當時的畫家吳昌碩的畫。吳先生教過陳師曾先生畫畫，他的畫是用大筆寫意的法子，顏色用得很重，筆力很好，看起來非常動人。

　　齊白石常常把吳先生的畫拿來，一張一張地照著畫。有時候，一畫就是好幾天。齊白石這麼練習，目的不是要畫得跟吳先生一模一樣，而是要學他的筆力，學他畫中那種活生生的精神。他的目的是從吳先生筆法的基礎上，創造出自己的新風格。

　　他常常想起吳先生說過的一句話：「學別人的東西很容易，可是要想創造自己的風格，那是很難的事情。一個人花半年的工夫就可以學別人的皮毛，可是他得花 50 年的工夫才能自成一家。」

　　齊白石要學的不是別人的皮毛，而是別人的長處，然後用這些長處進行創新。這一階段，齊白石除了學吳先生的畫以外，也

學其他朋友的畫，有時候連徒弟的好畫他都學。

比如，有一次，他從外邊回來，拿著一張畫，高興地對寶珠說：「哈哈，我今天可發現了一件好東西！」他一面說著，一面展開手中的畫，「你看，這幅〈梅雞圖〉畫得多好，不落套，有新意。」

寶珠看他高興的樣子，在一旁問：「哦，這是哪位大畫家畫的？」

齊白石樂得合不上嘴說：「估計你想猜都猜不到，這是我們未來的大畫家、我的一個徒弟畫的。」

說到這兒，他又欣慰而得意地說：「這是我特意借來要臨摹的。」

齊白石這種虛懷若谷的學習精神，在他的徒弟們中間很快就傳開了，他的精神深深地感染了徒弟們。他們沒有想到，自己的老師不僅藝術修養高，而且人品也這樣高尚。

一個星期以後，齊白石把自己臨摹的那張畫送給了徒弟，而把徒弟畫的那幅畫留下來作樣本。

經過不斷的學習，到了 1927 年左右，齊白石終於獨創出紅花墨葉的兩色花卉與濃濃幾筆的蟹與蝦的新的畫法，這種畫法被時人稱為「紅花墨葉派」。在這種畫裡，行家再也找不出八大山人和吳昌碩的畫的影子了。

齊白石畫的主要是大筆畫，紅花墨葉是他的特點，用簡單的幾筆把要畫的主題畫出來是他最大的長處。我們現在所看見的齊白石的畫，多半是他 57 歲以後的大筆畫。

齊白石創新的畫，首先表現在題材上。他所畫的，必是自己見過的東西，以真情實感為依據進行藝術創作，是他作品有特色的首要原因。其次就是他在深厚傳統功力的基礎上，以自己摸索出來的為「萬蟲寫照，百獸傳神」的筆墨技巧，成功地實踐了他所堅持的「妙在似與不似之間」的作畫信條。

齊白石改變畫法後，自己的心中並沒有底，他不知道自己的紅花墨葉畫出來的效果怎樣。恰好在這時，一個在眾議院當議員的湖南人，名叫易蔚儒的，請齊白石畫一把團扇。齊白石便用新創的畫法畫了。

幾天之後，鑒賞名家林琴南到易蔚儒家做客，無意中看了齊白石畫的那把團扇，大為讚賞，說：「南吳北齊，可以媲美。」

他把吳昌碩和齊白石相提並論，把他們都看作是當代的文人畫大家。不久，在易蔚儒的介紹下，齊白石結識了林琴南、徐悲鴻、賀履之、朱悟園等人，並與他們成了好朋友。

在北京定居後，齊白石深居簡出，大部分時間都在進行自己的藝術探索，但也在朋友的介紹下，與藝術界的一些名流有一些交往。在這段時間，他不僅結識了林琴南等人，還收了京劇大師梅蘭芳為徒。

在民國以前，藝人是沒有社會地位的，那時不允許女子登台演出，唱戲的都是男人。當時的傳統文人與藝人之間也很少交往，有些文人與漂亮的男旦往來，基本上也是一種狎玩的關係。

五四新文化運動前後，京劇走向鼎盛。藝人們開始自覺地追求人格的完善和轉變，注重文化修養，他們需要像那時的文人一

樣具備能寫能畫的最基本素質。文人和藝人們也形成了一種新的關係，除了詩酒堂會雅集之外，更多的是藝術上的合作。

梅蘭芳 1915 年開始學畫，先拜名畫家王夢白為師。以後，他又透過戲曲理論家齊如山結識了陳師曾、金城、姚華、陳半丁等大畫家。

齊如山比齊白石大十多歲，1916 年以後，他和其他幾位劇作家一直為梅蘭芳編排京劇，齊如山為其編創的時裝、古裝戲及改編的傳統戲有二十餘出。梅蘭芳的幾次出國演出，齊如山都協助策劃，並隨同出訪日本與美國。

齊如山是透過陳師曾結識齊白石的，1920 年 9 月，他介紹梅蘭芳與齊白石見面。

這天，梅蘭芳邀請齊如山和齊白石到前門外北蘆草園的梅宅做客。一進梅家，濃郁的花香撲面而來，滿院花木豔麗耀眼，特別是那五彩繽紛的牽牛花，讓齊白石看得呆了。

梅蘭芳從齊白石的眼神裡，知道他被這花吸引住了，就微笑著說：「齊先生也喜歡牽牛花？」

沒等齊白石回答，齊如山接話說：「白石先生最擅長畫花卉，今天可算是大飽眼福了，光是牽牛花，梅先生就種有一百來種！」

齊白石驚訝地睜大眼睛問：「是嗎？竟有這麼多種！那可真是大開眼界。」

他又轉身向梅蘭芳說：「梅先生真了不起啊！居然培植出了這麼多種的牽牛花。」

　　不等梅蘭芳開口，齊如山就搶著說：「不如我直說了吧，這牽牛花，俗名『勤娘子』。顧名思義，這種花不是懶人所能養的，必須經過辛勤的培養才能培植成功。物以明志，白石先生您畫畫不也一樣？您喜歡畫荷花、梅花，不就是因為荷花『出汙泥而不染』的高潔、梅花不懼嚴寒的傲骨嗎？」

　　聽了齊如山的介紹，齊白石風趣地說：「哈哈，不過現在，我又愛上這『勤娘子』了！」

　　大家一聽，都笑了。

　　齊如山聽出了齊白石想畫牽牛花的意思，便對梅蘭芳使一個眼色，要梅蘭芳求畫。

　　哪想梅蘭芳還沒有開口，齊白石就笑盈盈地說：「梅先生如此喜歡牽牛花，那我就借用梅先生的筆墨，試畫一張牽牛花作紀念吧！」

　　梅蘭芳高興地說：「先生這樣看得起我，實在是求之不得啊！」說著，他親自敏捷地理紙、研墨。

　　齊白石凝神片刻，便下筆畫起來。他首先三四筆便勾出一朵盛開怒放的牽牛花，又兩三筆點出一朵含苞欲放的花蕾。這用的正是沒骨畫法。

　　梅蘭芳目不轉睛地看著畫面上那宛如剛剛綻放的鮮花，不禁讚賞地說：「老先生實在是國手、神筆，今天使我開了眼界。」

　　他想了一下，繼續說：「先生對我的厚愛我無以為報，這樣吧，我為先生唱一段《貴妃醉酒》，不知先生喜不喜歡？」

　　齊白石本來就愛聽梅蘭芳的戲，聽他這麼說，他自然高興地

回答：「最好，最好，我就愛聽您唱的《貴妃醉酒》。」

　　齊、梅兩人都被對方的藝術和人格魅力所吸引，聽完戲，梅蘭芳又把自己最近作的畫拿給齊白石看。

　　齊白石對梅蘭芳說：「聽說梅先生學畫很用功，今天看了您畫的佛像，確實很不錯。」

　　梅蘭芳說：「我是笨人，雖說有許多好老師，可還是畫不好。我喜歡您的畫，我想學習您用筆的方法。」

　　齊白石爽快地點頭同意。從這以後，兩人成為了忘年之交。齊白石不僅和梅蘭芳交上了朋友，也和牽牛花交上了朋友，並開始一心研究牽牛花的畫法。

　　這一年，齊白石58歲，梅蘭芳26歲。只是此時的梅蘭芳大名鼎鼎，事業如日中天，而齊白石則是初來乍到，還在為生計奔波。

　　兩人初次見面後不久，有一天，齊白石到一個大官家去應酬，滿座都是闊人，齊白石穿著樸素，在錦羅綢緞的人群中顯得很是另類。他認識的人又少，所以沒人搭理他。齊白石很尷尬，自覺沒趣，後悔到這來。

　　正在進退兩難之際，梅蘭芳在眾人的簇擁下進來了，他一看見齊白石，趕緊上前，恭恭敬敬地鞠躬行禮說道：「您老先生也來了，實在難得，實在難得。」說著，他親切地攙扶站起來的齊白石坐下。

　　梅蘭芳的舉動讓在座的人大為驚訝，他們在一旁小聲地議論說：「這老頭是誰呀，能讓梅蘭芳如此恭敬？」

梅蘭芳向眾人介紹說：「這是我的老師、知名畫家齊白石。」

聽了梅蘭芳的介紹，其他人才紛紛擁了過來，親切地同齊白石寒暄、敘談，將齊白石緊緊地圍在了中間，齊白石的面子算是圓了回來。

為了報答梅蘭芳的厚意，齊白石當晚回家特意畫了一幅〈雪中送炭圖〉，送給梅蘭芳。畫上題道：

> 曾見先朝享太平，布衣蔬食動公卿。
> 而今淪落長安市，幸有梅郎識姓名。

畫好後，齊白石還將此畫精心地裝裱起來，並專程送到了梅家。

梅蘭芳沒想到齊白石為此專門給自己畫了畫，他收到畫後，也馬上次贈了一首詩，表達自己的感激之情，詩是這樣寫的：

> 師傅畫藝情誼深，學生怎能忘師恩。
> 世態炎涼雖如此，吾敬我師是本分。

之後，梅蘭芳便正式拜齊白石為師，學畫草蟲。現在，我們在拍賣會上，偶爾也能看到梅蘭芳先生的畫作，其畫技不遜於專業畫家，這就是齊白石的功勞。

1921 年端午節，齊白石應夏午詒之邀來到河北保定，遊蓮花池。齊白石在荷葉田田的荷花旁，有感於池中茂盛的朱藤，對花寫照，畫了一張長幅，夏午詒見後稱讚不已。

這一年臘月二十日，齊白石的側室胡寶珠生了個男孩，取名良遲，號子長，這是齊白石的第四個兒子。此時胡寶珠才 20 歲，

他的妻子春君不放心，專門從湖南趕到北京來幫忙照顧。

　　春君將初生的嬰兒視同己出，夜間由自己專心護理，不辭辛勞，孩子餓了，她就抱到寶珠身邊餵乳，餵飽了又領去同睡。冬天夜長，一晚上要起來好幾次，春君冒著寒冷，費心地做著這一切，這令齊白石感動不已。

參加畫展名揚海外

1922 年 3 月的一天上午，好友陳師曾急匆匆地來到了齊白石的家，還沒落座，他就從口袋裡拿出一封信給齊白石，並說：「齊先生，過些天，我要和中國畫學研究會的會長金城去日本參加畫展，您看，這是荒木十畝和度邊晨畝的邀請信。」

陳師曾說得很急、很興奮，竟然忘記了齊白石不懂日文。

陳師曾口中的荒木十畝與度邊晨畝是日本兩位著名的畫家，齊白石早就聽說過他們，也看過他們的畫。但齊白石不懂日文，他笑著把信還給了陳師曾，說：「師曾賢弟，我看不懂日文，請你唸給我聽聽，好嗎？」

陳師曾這才發現了自己的失誤，笑了起來，說：「您看，我一高興，就犯糊塗了。我唸給您聽聽。」說著，他把信從頭到尾念了一遍。

齊白石倚著窗戶，靜靜地聽著。

唸完信，陳師曾信心百倍地說：「這是個很好的機會。我在日本學習時，看過他們一些著名畫家的作品。您的畫拿去展覽，一定會成功。」

齊白石點點頭，支持地說：「參加畫展當然好。把中華的藝術傳統介紹給世界。這是好事，我一定努力辦好這件事。」

陳師曾興奮地說：「那您一定多畫些山水、花鳥，什麼都行。」

他沉吟了一下，又說：「一個月後，我就要東渡日本了，您老可要抓緊時間啊！」

齊白石欣然同意，高興地答道：「好好好！愚兄一定不負賢弟所望。」

接下來的日子裡，除了必要的應酬之外，齊白石一般的新活暫時不接了。他把過去幾十年積存起來的舊畫稿翻了出來，細細地挑選了一些他認為十分滿意的作品，然後進行再創作。

他決心要把第一流的作品，送到世界上去。因為這不僅是他個人的事，還是關係到國家和民族聲譽的事。

陳師曾偶爾會抽空來看齊白石的作畫情況。齊白石請他仔細品評，提出意見。齊白石尊重陳師曾，對陳師曾的每一點意見，都認真加以考慮。有的作品，一經指出毛病，他馬上重新畫過，一直到他和師曾都認為滿意時為止。齊白石就這樣專門為參展精心地進行著創作。

一天，正在他品味自己畫的栩栩如生的牽牛花時，畫家姚華來看望他。

姚華被齊白石筆下那出神入化的牽牛花深深地吸引住了。但他看見牽牛花畫得很大，一朵花幾乎有小碗口那樣大，就驚奇地問：「齊老先生，您這牽牛花是否畫得有些離奇？」

齊白石不理解地問：「怎麼離奇？」

姚華指著花和葉說：「老先生您看，哪有這麼大的花啊！你看，它蓋住了多少葉子？這誇張，是否有點太大了？」

齊白石微微一笑，若有所思地摸了摸鬍子說：「這樣吧，俗話說『眼見為實』，姚賢弟跟我去梅家看看這真實的牽牛花如何？」

兩人果真來到了梅蘭芳家。

這天天氣很好，風和日麗，一進梅家大門，滿目都是競相開放的牽牛花。

姚華一看那一朵朵綻開的碗口大的花朵，立即就驚呆了：「好，好，我服了！咱們這樁『公案』，就『私了』了吧！」

姚華不好意思地羞紅了臉，他暗暗佩服齊白石觀察事物的精細入微，他看了好大一會兒，內心生出一種負疚的心情。他慚愧自己的唐突、主觀。自己沒有對牽牛花作過精心的長期的觀察，做出那樣的結論，實在太不應該了。

姚華誠懇地說：「齊老先生，我真的很對不起您，居然還說是您畫錯了。」

齊白石卻不以為然地說：「那有什麼，我們大家不都是為了藝術嗎？」

梅家的主人梅蘭芳奇怪地看著二人，他弄不清他們談的是什麼意思，也不知道他們為什麼突然來到自己家。

齊白石笑著指著姚華熱情地為梅蘭芳介紹：「先生認識嗎？這是畫家姚華。」

姚華高興地同梅蘭芳握手寒暄。

姚華似乎覺察到了梅蘭芳的疑慮，解釋說：「這都怪我，是我不相信齊先生畫的牽牛花，就一起來這裡看個究竟，實在是打攪您了。」

梅蘭芳恍然大悟，微笑著說：「這沒什麼。白石老師從來不畫自己沒有看見過的東西，他觀察這牽牛花，已經有好幾年了。他經常來看，當然對這花的樣子瞭如指掌。」

梅蘭芳說得十分肯定而自信，言語間，充溢著對他的師長在藝術上一絲不苟、精益求精精神的敬佩。

姚華告別了梅蘭芳，送齊白石回了家，一再向老人表達自己的歉意。

幾天後，陳師曾來到齊白石家，將他新作的畫一一取走，東渡日本參加畫展去了。

4月底，陳師曾從日本回來，他帶去的齊白石的畫通通都賣掉了，而且賣得很貴，花鳥畫每幅賣到 100 銀幣，山水畫更高，兩尺的賣到了 250 銀幣。這樣的價格在國內齊白石聽也沒聽過，就更別說賣到這樣的價錢了。

陳師曾興奮地說：「畫展舉辦得實在太好了。說是中日畫展，簡直是中國畫展了。這次在日本的聯合展覽，我們的畫不僅征服了日本人，而且其他國家的人也爭先恐後地去參觀。法國人也選了我們倆人的畫，他們還準備邀請我們參加巴黎藝術展覽會呢！」

齊白石不好意思地說：「這是真的嗎？一定是陳先生誇大其詞了。」

陳師曾說：「誇大其詞？日本人可不是好騙的。他們不僅喜歡中國畫，而且也懂得中國畫。在日本同行們的眼裡，清代以後，中國的畫家一味臨摹，使國畫喪失了生氣。您的畫，使他們

耳目一新，為之傾倒。尤其是您的大寫意紅花墨葉的作品，山水和花鳥，受到日本同行和其他各界人士的高度讚揚。」

稍停一下，他又神祕地對齊白石一笑，繼續說：「當然，我也不放過這個絕好的機會，利用各種場合介紹您的藝術成就。」

齊白石無限深情地說：「您看，這還是應該感謝賢弟的提拔。」

說著，他深深地給陳師曾鞠一躬，感慨地說：「人生得一知己足矣，這是一點不假的。」

陳師曾激動地扶起齊白石，擺擺手說：「見外了，見外了，這可是國家的榮譽，愚弟不單是幫你。」說著，他又哈哈一笑說，「對了，還要告訴您一件好事呢，據說，日本人還想把我們倆人的作品和生活狀況拍成電影，在東京藝術院放映呢！弄不好，以後這些外國人都要來找您畫畫，到時候，您忙都忙不過來呢！」

這個奇遇打破了齊白石心理上的平衡。他的畫能在日本受到追捧，這是他始料不及的，他想到自己從一個木匠到走上繪畫的道路，走過了多少艱難困苦，尤其是當他定居京城在畫壇上遭遇的種種孤寂、冷落的景況，使他永生難以忘懷，他覺得自己現在的奇遇真可謂牆裡開花牆外香。

為此，當天晚上，他特意寫了一首詩作為紀念，詩文如下：

曾點胭脂作杏花，百金尺紙眾爭誇。
平生羞殺傳名姓，海國卻知老畫家。

齊白石的畫在日本展覽以後，他的畫在日本同行和眾多觀看者心中引起了強烈的反響，他的名字不僅震動了日本畫壇，還傳到了歐洲、美洲、大洋洲。

　　許多不同膚色、操著不同語言的友人千里迢迢，遠涉重洋，特意到中國來，指名道姓要買齊白石的畫。琉璃廠的畫商見齊白石的畫能賣好價錢，也開始紛紛上門求畫。

　　自此，齊白石時來運轉，他的畫一天比一天好賣了，他的名氣也一天比一天大。

　　不過，1923 年 8 月，發生了一件意想不到的事：陳師曾從大連到南京為繼母奔喪，途中染痢疾故去，年僅 48 歲。

　　齊白石痛失知己，異常悲痛。他揮毫寫下了「君無我不進，我無君則退」的詩句悼念亡友。

喜收愛徒李苦禪

1923 年，齊白石 61 歲，從這一年起，他開始記日記，取名《三百石印齋紀事》。

中秋節過後，齊白石從三道柵欄遷居至太平橋高岔拉，這年 11 月，胡寶珠又生了一個男孩，取名良已，號子瀧，小名遲遲，這是齊白石的第五個兒子。

一天，一個操著濃重的山東口音的青年學生，踏進了跨車胡同 15 號齊白石寓所的門。

一進門，這個青年學生就懇切直率地說：「齊先生，我愛您的畫，想拜您為師，不知能不能收我？現在我是個窮學生，也沒有什麼見面禮孝敬您，等將來我做了事再好好孝敬您老人家吧！」

齊白石見這位鄉音未改的窮學生求學心切，又率直得可愛，當即便答應了。

齊白石話音未落，這位年輕人就急忙行拜師禮說：「學生這裡給老師叩頭啦！」

只見這個山東大漢擠在狹窄的畫案邊下跪，差點跌倒。一時間，惹得齊白石又驚又喜。這位青年學生就是後來的中國國畫家李苦禪。他 1899 年出生於一個窮苦的農民家庭。一個偶然的機緣，啟迪了他的繪畫藝術的靈性，從此，他便像著了迷一樣愛上了畫畫。

21 歲時，在鄉親們的資助下，這位原本叫李英傑的青年便長途跋涉來到了京城。他人地生疏，孤單一身，幸得一位僧人的憐愛，在寺觀中給了他一席棲身之地。

透過自己的努力，他又考取了不收學費的北大附設的「勤工儉學會」，半天幹活，半天學習，到北大中文系旁聽。兩年後，他以優異的成績考入了北平國立藝專西畫系。

白天，他是高等藝術院校的學生，夜間，他是奔跑於北平坑坑窪窪土路上的洋車伕。數九寒冬，酷暑盛夏，他用自己的汗水向生活挑戰，為藝術苦鬥。

在最艱難的日子裡，他想起了宋朝的范仲淹，學著他的辦法，每天熬上一鍋粥，涼了，一劃為三，每餐只用一份。如果能撒上一點蝦糖，那就是美味佳餚了。

他的繪畫用具大多是拾取的人家扔掉的鉛筆頭、炭條尾巴。他硬是這麼苦撐著、搏鬥著。他在追求著光輝燦爛的繪畫藝術。

同學林一盧被他的精神深深地感動了，就贈給了他一個名字：「苦禪」。

「苦」，那是不言自明的，「禪」，中國寫意圖，古代也稱文人畫、禪宗畫，「苦禪」不就是「苦畫畫的」意思？對，李英傑就是一個「苦畫畫的」。

李英傑一聽，高興地說：「名之固當，名之固當。」於是，李苦禪這名字伴隨著他度過了一生。

齊白石默默地聽著眼前這位青年訴說自己的身世，他的經歷近似老人年輕時學畫的遭遇，他對藝術如痴如狂的執著追求，他

的堅強、正直、純真的品格，深深地感動了齊白石。

最後，李苦禪又真誠地告訴齊白石自己拜他為師的主要原因，他說：「我佩服齊先生您最大的一點，就是不拘泥於古人，有獨創性，在藝術上絕不人云亦云。而且在生活中也不巴結權貴，不吸菸、不打牌，藝術家就要像先生這樣有人格、有畫格！」

由於李苦禪是北平藝專西畫系的學生，只能在業餘時間一面在齊白石家學畫，一面拉洋車，維持生活。

齊白石知道他的這些處境後，不僅從不收他的學費，而且有時還留他在家吃飯，給他繪畫顏料。

在齊白石畫案邊，李苦禪專心地靜觀老師運筆作畫，生怕出聲會影響老師。待老師畫完幾幅，懸掛壁上，坐下審視的時候，他才提出一些問題。

在齊白石的精心栽培下，李苦禪的國畫進步很快。當時的報紙已評論他的國畫「頭角已日漸崢嶸」。但在校內，大家卻還不知道他另學國畫，也不知道他的新名「苦禪」。

直到 1925 年，北平藝專的校長和教師們檢閱學生的畢業成績時，突然發現幾幅署名「苦禪」的國畫特別好，老師們才奇怪地問：「怎麼我們學校有位叫『苦和尚』的人嗎？」

當校長得知這位「苦和尚」就是學校名冊上的李英傑時，又是讚歎，又是同情。

此後不久，李苦禪就作為北平藝專的一名年輕的國畫教授登上了中國畫壇。無疑，這是齊白石最早獨具慧眼，他不僅看出了

苦禪的人品，而且看出了他的藝術才華。

齊白石在給李苦禪的畫冊題詞中，曾把苦禪比作宋代大畫家李公麟的「化身」和孔門「七十二弟子」中的顏回，可見齊白石是怎樣地看重和尊重真正有才華、有造就的學生。

師生的友情是深厚的。山東大漢的率直，湖南老人的剛毅，使他倆同樣對黑暗勢力疾惡如仇，使他們在藝術的切磋之中，錘煉了自己作為真正的藝術家應有的品格。

齊白石深知當時世道的不公與險惡，所以在李苦禪的一幅〈竹荷圖〉上語重心長地題詞：

苦禪仁弟有創造之心手，可喜也！
美人招忌妒，理勢自勢耳！

然後，齊白石親自操刀，治了一方「死不休」的印章送給了弟子，寄寓著他的「丹青不知老之將至」「語不驚人死不休」的情懷，勉勵苦禪，鞭策自己。

而這位得意弟子，也真不辜負老師的獎掖，其藝術主張與實踐，與老師心心相印，自然契合。

平日齊白石畫荷花的長莖時，畫筆往往只停駐在紙上，讓苦禪向後拉紙，畫出來，竟筆筆皆合老人心意！

有一次，李苦禪根據老師的意圖，畫了一幅〈魚鷹圖〉。畫面是夕陽餘暉閃爍的湖水，磊磊黑石上，棲滿了魚鷹。這和老人的構思幾乎一樣。

齊白石看後，見師生的心意如此相通，自然萬分欣喜。因此，他欣然命筆：

看見贛水石上鳥，卻比君家畫裡多，
留寫眼前好光景，蓬窗燒燭過狂波。

題詩後，齊白石又寫下小註：

苦禪仁弟畫此，與余不謀而合，因感往事，記二人字。
余門人弟子數百人，人也學吾手，英也奪吾心，英也過吾，英也
無敵。
來日英若不享大名，天地間裡無鬼神矣！
白石山翁

可見，齊白石的「青出於藍而勝於藍」的拳拳心意之真、
之深！

在這對莫逆的師生中，還有一個有趣的故事：

有一天，齊白石突然問李苦禪：「你是真喜愛我的畫嗎？」

李苦禪很詫異地說：「老師問這是什麼意思？」

齊白石慢慢地說：「那麼，你在我這裡許多年了，為什麼不
要我給你畫畫呢？」

李苦禪這才恍然大悟，忙說：「老師，您一隻手養活這麼一
大家子吃飯，您能收我這個窮學生，我就感激不盡了，哪好意思
再向老師討畫呢？」

齊白石聽了學生的話很感動，當場送給李苦禪一幅〈不倒翁〉
精品。

直到齊白石晚年，他還常贈給學生畫。有一次，他畫了兩幅
〈荷花〉：一是帶倒影的荷花；一是花落一瓣，一群蝌蚪頂瓣而游。
這兩幅畫都屬齊白石繪畫中的絕品，他卻要送給自己的學生李苦

禪和許麟廬兩位弟子。

兩人驚喜之餘，由於對兩幅畫都特別喜歡，擇此望彼，舉棋不定。

齊先生見狀一笑，說：「看來，還是讓我來解決這個難題吧！」

他隨手撕了兩片宣紙，分別寫上這兩幅畫的畫名，讓他倆抓鬮，結果，李苦禪得了〈荷花蝌蚪〉，許麟廬得了〈荷花倒影〉。

齊白石又分別在這兩幅畫中以同一題詞寫道：

苦禪（麟廬）得此，緣也。
九十二歲白石畫
若問是何緣故，只有苦禪、麟廬二人便知。
白石記

這兩幅作品不僅成了李苦禪和許麟廬兩人的傳家之寶，而且也成了他們二人友誼的見證。

在齊門 34 年之中，李苦禪不僅從沒有仿冒過老師的畫，而且珍藏的有限幾件齊白石的親筆畫，都是老師親自送給他的。

齊白石對學生的教誨與鼓勵，直到晚年也從未間斷過。

一次，齊白石看到李苦禪的一幅〈雄鷹圖〉畫得特別好，就借回去專門研究，還在畫的旁邊題字道：

旁觀叫好者，就是白石老人。

還有一次，齊白石畫老猴抱桃，猴子長著鬍子。李苦禪見了就給老師指出缺點說：「猴子是不長鬍子的。」

齊白石聽後笑了，又重新畫了一幅不長鬍子的老猴。

齊白石就是這樣一個謙虛好學的人，所以就算是他的學生都敢給他提意見，也正是如此，才使得他成為了一代名畫家。

說起齊白石收徒，不得不提到他的另一個弟子王森然。說起王森然，他們的相遇還頗有戲劇性。

那是齊白石初到北平時，由於他的畫賣得並不太好。有時為了生計，他也不得不畫些神佛、羅漢之類的東西擺在地攤上出售，生意倒還不錯。

有一天，齊白石在鬼門關附近的街頭待了一天，不過並沒有賣出去幾幅。傍晚，正當他收起畫幅準備回家時，有一個學生模樣的青年人走了過來。

青年人叫王森然，剛從直隸高等師範國文專修科畢業，愛好書畫。他仔細地把齊白石的畫幅翻看了一遍，山水、人物、花鳥皆有，都技藝精湛，不禁感到十分驚奇。

他沒想到自己眼前這個相貌平平的老者的繪畫功力是那麼深厚，畫的意境又是那麼奇妙。

他隨手拿起一張羅漢圖問道：「老先生，這張畫多少錢？」

從王森然看畫的神態，齊白石知道他是一個愛畫的人，就笑著說：「你要喜歡，就看著給吧！」

王森然說：「您老畫一張畫也不容易，我怎能隨便給呢？還是您說個價吧！」

齊白石不再客氣，開口說道：「那就 6 個大子吧！」

王森然以為自己聽錯了，睜大眼睛看著齊白石，因為在當時

的北平，就是名氣一般的畫家，作品也都是按每平方尺多少大洋來計價的。論藝術水準，這老者絕對可稱高超，可是畫作的價格卻這麼便宜。跟齊白石又確認了一下價錢，王森然一下子買了好幾幅。

付過錢後，王森然又繼續翻看著，忽然發現了一張沒有署名的〈八哥圖〉，筆墨和構圖都極似八大山人，便問道：「老先生，這張也是您畫的？」

齊白石點點頭說：「小先生要是喜歡，這張我就送給你啦！」

王森然越發佩服齊白石的技藝，便與之攀談起來。齊白石告訴王森然，自己是湖南人，剛來京城不久，沒想到在這裡生存頗為不易。

王森然說：「您畫得這樣好，為什麼不到琉璃廠去掛筆單？那兒有好幾家南紙店都收畫。」

齊白石苦笑著搖了搖頭，說自己不是沒嘗試過，但勢利的畫店老闆根本看不起他這個木匠出身的畫家，把他的繪畫費用定得極低，還不給現錢。

王森然知道自己也幫不了齊白石，當下把口袋裡的錢全部掏出來給了齊白石，拿起畫就走了。

後來，王森然又考取了國立京師大學國文館的史學研究生，畢業後在《世界日報》、《晨報》任編輯，受到蔡元培等人的器重，結識了很多北平的文化名人。

這時的齊白石也在陳師曾的幫助下實現了「衰年變法」，聲名遠播，求畫者絡繹不絕。

喜收愛徒李苦禪

王森然除了在史學、文學等領域進行深入研究，還漸漸迷上了繪畫，並且拜齊白石為師。

齊白石毫無保留地傳授王森然畫技，並將其引為自己的忘年知己，稱他「工畫是王摩詰，知音許鐘子期」，還為其題畫 70 多幅，其中頗多讚美之辭，比如「人日森然弟學我，我日我學王森然」。

王森然也撰文在各大報刊上宣傳齊白石的書畫藝術。他深為自己當年能認識到齊白石的書畫藝術的價值而欣慰，卻從沒向齊白石提及當年他在地攤上買畫的事，怕讓老人難堪，傷其自尊。

後來，王森然到外地工作，與齊白石一別就是十幾年，再次回到北京已經是 1949 年以後的事情了。

有一次，王森然整理自己的書籍，偶然在書櫥裡發現了一卷畫，正是他 30 多年前從齊白石擺的地攤上買到的那幾張畫。

他想讓齊白石再題些字，老人知道後欣然同意，還告訴他儘快把畫拿過去。

原來，到了晚年，齊白石對自己的早期作品非常珍視，只要聽說誰手裡有，一定想方設法用自己的畫將其換回來。

在和王森然約定看畫的頭天晚上，齊白石激動得一夜都沒睡好覺，第二天一大早就坐在畫室裡等著。

當他把王森然帶過來的畫在桌上展開後，頓時激動起來，就像遇到了自己失散多年的孩子，迫不及待地問道：「森然弟，這幾張畫你是從哪裡尋到的？」

由於時間久遠，齊白石已經忘記當年的具體情形了，但他卻一眼就認出那都是自己初到北平時的作品。

　　不等王森然回答，齊白石又到裡屋打開櫃子，拿出一卷畫來，對王森然說：「這都是我存留的精品，任你挑吧，一張換一張。」

　　王森然當然求之不得，立即開始挑選。

　　選完之後，他又對齊白石說：「我還有一張八大山人的畫，請您老過過目，看看是不是真跡。」

　　說著，王森然慢慢展開了那幅齊白石所作的沒有署名的《八哥圖》，齊白石看後強忍心頭的驚喜，若無其事地說：「從風格上看，冷逸、怪僻，有點兒八大的味道，不過，即使是真跡，也不是精品。」

　　王森然說：「八大的畫今天已是鳳毛麟角，即便不是精品，也十分難得，那我可要好好珍藏了。」

　　說著，他捲起畫，就要告辭而去。一看王森然要走，齊白石慌了，趕忙攔住他說：「森然弟，別走，別走，讓我再看看。」

　　說完，齊白石又自己把《八哥圖》打開，仔細端詳著，越看越感到納悶：像這種早年風格的畫作，連自己手裡都沒有一件，王森然是從哪裡得到的呢？

　　王森然看出了老人的疑惑，連忙道出事情的原委。齊白石這才恍然大悟，人情冷暖、世道艱難一併湧上心頭，不由得感慨萬分，遂拿筆在畫上題道：

　　此係白石早年作，反覆觀之，冷逸似雪個，今再無此筆墨矣！

　　題寫完畢，他又對王森然說：「這張畫我也要留下，失散多年，它總算又找到家了，我可要好好謝謝你呀！這樣吧，今天你點題，老夫當面為你再作一張畫，如何？」

　　王森然見齊白石對《八哥圖》如此珍重，也只好割愛，讓老人作一幅山水。當時，齊白石有「兩不畫」，一是點題不畫，一是山水人物不畫，對王森然的要求則是兩個都破例了。就這樣，二人各得其所，可謂皆大歡喜。

平易近人教授學生

1925 年，齊白石的第三個兒子良琨在南紙鋪裡也掛上了筆單賣畫，他的畫得到了父親的親傳，賣畫的收入足可自立謀生。

由於齊白石的畫越賣越好，湖南的同鄉凡是到北京的，都要到齊白石的家中拜訪，其中有位同鄉對齊白石說：「你的畫名，已是傳遍海外，日本是你發祥之地，離中國又近，你何不去遊歷一趟，順便賣畫刻印，保管名利雙收，飽載而歸！」

齊白石回答：「我定居北京，快過 9 個年頭啦！近年在國內賣畫所得，足夠我過活，不比初到京時的門可羅雀了。我現在餓了，有米可吃，冷了，有煤可燒，人生貴知足，糊上嘴，就得了，何必要那麼多錢，反而自受其累呢！」

同鄉聽了，笑著對他說：「瀕生這幾句話，大可以學佛了！」於是他又向齊白石談了許多禪理。

齊白石十分樂意聽禪理，並從中感悟出了許多做人的真諦來。

1926 年，62 歲的齊白石失去了含辛茹苦的雙親，由於戰事，齊白石回家鄉為雙親送終盡孝的心願沒有實現，為此，他非常傷感。多年來，自己漂泊在外，對父親既不能侍奉又不能迎養到京，齊白石內心極度懊悔，想烏鴉長成猶能反哺母親，而自己身為人子，卻未能孝養父母，竟然是人不如鳥。

　　這年冬天，齊白石在西城區跨車胡同 15 號院買了一所房子，後來這所房子就成了齊白石生活和工作的中心。

　　19 世紀 20 年代，是中國新美術運動發展的活躍時期，各地紛紛建立美術學校。北京成立了國立藝術專門學校。1927 年的一天，傑出的畫家、教育家，北京國立藝術專門學校的校長林風眠來到齊白石家，邀請齊白石出任該校的教師。

　　林風眠誠懇地對齊白石說：「齊先生，我們想聘請您擔任學校的教授，講授國畫這一課。希望您支持我們一下。」

　　齊白石一聽，忙搖手說：「林校長，我從小是苦人家的一個砍柴放牛的娃子、種田的農民、雕花的木匠，只讀了一些《四言雜字》、《千家詩》、《唐詩三百首》一類的書，讓我到大學去教國畫，我是不敢答應的。」

　　林風眠勸說道：「先生謙虛了，雖然我們是第一次見面，但先生的大作，我是親眼見過，並十分欽佩的。所以這次，我也是經過慎重考慮的，這課只有先生才能擔當。」

　　齊白石誠懇地謝絕：「先生說哪裡的話，我畫的東西不算什麼，只是興致來了，畫幾幅而已，糊個口罷了。至於教書，我可是從來都不會的，我實在是怕誤人子弟呀！」

　　林風眠說：「哪裡，哪裡，齊先生您太謙虛了！」

　　齊白石又一次使勁地搖搖頭，跟林風眠建議說：「其實，在這北京城裡，名氣大的人有很多，先生何必一定要請我呢？」

　　林風眠回答：「這北京城有名的人是不少，但像先生這麼繼承國畫精髓，並大大開拓、創作的人，卻是很少見的。」

林風眠句句話都說得有理，但齊白石還是謙遜地謝絕說：「對不起先生您了，這件事，我實在難以從命，請先生理解。」

林風眠見齊白石態度堅決，只好遺憾地走了。

過了幾天，林風眠再一次來請，並說了許多稱讚齊白石的詩和畫的話。此時，在齊白石家還有他的其他朋友，友人們聽了，都紛紛幫著林風眠勸說，齊白石不好再次推辭了，也就答應了林風眠的請求。

藝術學校離齊家不遠，只有 1 公里，是一所玻璃頂的房子。在齊白石家門的胡同口，每天都總有三四輛洋車並排停在那裡招攬生意。齊白石每次到學校去上課，都是由胡寶珠攙扶著上車下車，一刻鐘便到學校了。

剛到學校時，齊白石心中總覺得有些彆扭，但令他想不到的是，學校上自校長，下至同事，都十分尊重他。上課時，林風眠看齊白石年紀大了，還專門為他預備了一把籐椅，下課以後，林風眠又親自送齊白石到校門口。

齊白石非常感謝林風眠對他的信任，特意畫了張畫送給他，還請林風眠在自己家吃便飯。

學生們也很佩服齊白石，每到他上課時，都是很專心地聽他講，看他畫，當齊白石走進教室時，學生們便立即停止嬉鬧，規規矩矩坐好，待齊先生進來一齊起立行 90 度鞠躬禮。

齊白石摘下帽子和圍巾，稍坐片刻，有時喝上幾口桌上工友泡好的茶，即把他的作品掛起供學生們臨摹。

課中，齊白石不斷地在學生中來回巡視，對習作加以指點，或在學生的畫上親筆示範。這個時候，教室中往往十分安靜，儘管齊白石低語輔導，全班同學都能聽得清清楚楚。

有一天，在課堂上，齊白石還為學生們講了一個有趣的故事：

從前，有一個畫牛的名畫家，畫了一幅《鬥牛圖》。畫的是牛角相觸，尾巴高舉，怒態十足的樣子。畫家自以為此畫是自己的得意之筆，十分「牛氣」。

但有一個農民見了此畫後卻笑著說：「這也算好畫？你去看看鬥牛的時候，尾巴是夾在屁股中間的，就算是幾個強壯的人，拉它都拉不出來，而你的畫卻把牛尾巴畫得翹得那麼高，這還算什麼好畫呢？」

這位名畫家聽了農民的話，非常羞慚。從此，他再也不敢畫牛了，也再不敢那麼「牛氣」了。

聽完齊白石講的故事，學生們都笑了。齊白石講這個故事，就是教育學生對所畫的東西，要經過自己親眼所見，留意觀察，不然，是要鬧出笑話來的。

臨近下課時，同學們將自己的名字寫一紙條放在桌上，請先生在為自己習作上親筆示範的地方書名題款留作贈品，齊白石總是仔細耐心地為他們簽名。

有時，齊白石贈送學生的作品也在上課時帶來，照名字題款。款多題以「某某弟屬」或者「女弟」等字樣。

一次，齊白石班上的一位叫楊邵程的山東籍同學，請齊教授以「黑磚」為名為他題款。這名同學生性活潑，愛說笑玩鬧，但

齊白石仍十分認真地題上「黑磚弟屬，白石」的字樣。

在學校任教期間，齊白石還結交了一個教學生畫西洋畫的法國籍的教師，名叫克利多。他經常和齊白石一起討論國畫，他對齊白石說：「自從我到了東方以後，接觸過的畫家，不計其數，無論中國、日本、印度、南洋，能畫得使我滿意的，你齊先生是第一個。」

齊白石說：「我哪裡有你說得那樣好，你這樣恭維我，我真是受寵若驚了。」

克利多當即說：「我不會恭維，我講的都是實話。」

聽了他的話，齊白石很興奮，倒不是因為克利多說了恭維他的話，而是一位外國人能這樣理解他和理解中國的藝術使他感動。他所取得的榮譽不僅是他個人的，也是屬於養育他的國家。

這時的北京政府腐敗、黑暗，官僚們整天吃喝玩樂，根本不顧百姓疾苦，比起前清的官僚，他們的所作所為可以說是有過之而無不及。齊白石對此異常氣憤，他對自己的朋友說：「一個國家有這樣的腐敗習氣，豈能有持久不敗的道理？」

此後，他還專門畫了兩幅雞，針對北京官僚們的腐敗習氣題詩道：

天下雞聲君聽否？長鳴過午快黃昏。
佳禽最好三緘口，啼醒諸君日又西。

果然不久，北伐軍大獲全勝，北洋軍閥整個垮台，那些懶蟲似的舊官僚，也就跟著樹倒猢猻散了。國民革命軍進駐北京，由

於國都定在南京，便把北京改稱為北平。齊白石任教的藝術專門學校改稱為北平藝術學院，齊白石也改稱為教授。

這年 9 月 1 日，胡寶珠生了個女孩，取名良歡，乳名小乖。

轉眼到了 1930 年，齊白石度過了 67 歲生日。他遷居北京已經 10 年了。這 10 年是他茹苦含辛和艱難奮進，進行「衰年變法」的 10 年，也是他繪畫藝術大放異彩的 10 年。

在社會這個大舞台上，他備嘗了世態炎涼的滋味。東京畫展的成功，使他聲名大噪，許多人對他的態度驟然間由冷落變成熱情異常。對於這些，他的腦子是清醒的。

這年夏季的一天，豔陽高照，天氣炎熱，人們揮汗如雨。齊白石來到照相館，不顧盛夏酷暑，反而穿皮馬褂，手裡拿著白摺扇，照了一張相。他在白摺扇上題詞曰：

揮扇可以消暑，著裘可以禦寒；
二者均須日日防，任世人笑我癲狂。

這張照片陳列於海王村照相館，人們看見後，都議論紛紛，說：「哪有既穿皮襖，又搖摺扇的道理呢？」

這消息很快傳遍了北平城，許多有識之士從齊白石的「癲狂」裡，看到了他對當時社會世態炎涼的譏諷與抨擊，也看到了他知人與自知的大智慧：「熱」時，要防人趨炎附勢；「涼」時，要防人落井下石。他把親身經歷和體驗的酸、辣、苦、澀，絕妙地凝聚在這一幀穿著皮襖搖著摺扇的小照上。

正氣凜然的民族氣節

　　1931 年 9 月 18 日，是中國人民永遠難忘的日子，也是令齊白石痛心疾首的日子。這一天，震驚中外的九一八事變爆發了。短短 3 個月的時間，日本人就強行占領了東北全境。

　　從此，東北近百萬平方公里的肥沃土地淪為日本的殖民地，3000 萬同胞慘遭日本侵略者的蹂躪。

　　值此民族危難關頭，齊白石陷入了深深的悲憤之中。

　　這時，一個朋友跑來勸他：「齊先生啊，現在風聲很緊，您不回湘潭去避避啊？東北亡了，北平是首當其衝呀！」

　　齊白石搖搖頭，說：「國家到了這個地步，個人還有什麼安危可言？」

　　朋友又說：「如今北平雖有幾萬重兵，但有東北淪陷的教訓，人們對於當局，已失去信心。許多人家都準備南遷，我看您還是離開這裡吧！」

　　齊白石堅定地搖搖頭說：「我不走！作為炎黃子孫，有何顏面在大敵當前之時，為命逃亡呢？」

　　國難關頭，齊白石焦急萬分，此時的他雖然已經年達古稀，但他對祖國的前景仍然憂慮不已。

　　一天，畫家胡佩衡送來自己畫的山水畫，請齊白石題詩。看到畫捲上的祖國山川，想到被日寇踐踏的國土，齊白石傷心欲絕，揮淚成書：

對君斯冊感當年，撞破金甌國可憐。

燈下再三揮淚看，中華無此整山川。

噪市的喧鬧，勾起齊白石對家鄉山清水秀的思念，他多想回到大自然去洗滌身心啊！這時，親戚張滄海恰好為齊白石提供了這樣一處賞花觀魚的地方。

這個地方名叫張園，在左安門內新西里 3 號，原是明朝大將軍袁崇煥的故居，園內有聽雨樓古蹟。此園雖處都市，卻有山林意趣，園內幾個池塘，綠水漣漪，魚兒在水中自由自在地漫遊，園中的小溪邊種的蔬菜瓜果，豆棚瓜架，儼然一幅江南水鄉景色。

張滄海讓齊白石住在後院 3 間西屋，而且還騰出幾丈空地，供齊白石種花種菜。這裡的一切，為齊白石提供了天然的繪畫素材，到了夏天，他就到那裡去避暑。齊白石在這裡畫了 10 多幅草蝦圖，其中一幅《多蝦圖》，他認為是自己平生的得意之作。

又過了一年，齊白石 70 歲了，這一年，他最喜歡的一個學生又去世了，他心裡有一種說不出來的難過。

他感嘆自己已經不再年輕，這些年教書和賣畫也使他生活無憂了，他想了很久，決定好好休息，從此後不再畫畫了，所以最後畫了一張《息肩圖》以作紀念。

他還在這幅畫上題了一首詩說：

眼看朋儕歸去盡，哪曾把去一文錢。
先生自笑年七十，挑盡銅山應息肩。

可是，雖然齊白石這樣寫了，卻並沒有實施。因為，他對畫畫和雕刻太鍾愛了，已經愛到了不忍放手的地步。

1935 年，齊白石感到身體大不如前，思鄉之念油然而生，4 月 1 日便攜胡寶珠回到湘潭老家。

老屋前自己種下的果木花卉依然茂盛。妻子春君由於長期的操勞顯得更加蒼老和瘦弱。

住了 3 天，齊白石不忍再看春君離別流淚的樣子，於是便和胡寶珠悄悄返京，未曾想這竟是他與春君的永別。

回來不久，四川的友人邀請齊白石去天府之國遊覽。這正合齊白石的心願，他與胡寶珠結婚 20 多年，卻從未陪她回過娘家，況且天府之國的奇山美景一直吸引著齊白石。於是，他帶寶珠和兩個孩子回到了寶珠的家鄉，祭掃了寶珠母親的墓。

在四川，齊白石受到了美術界的熱烈歡迎，並結識了中國近現代畫壇上享有盛譽的黃賓虹等著名畫家，遊覽了青城山、峨眉山、長江三峽等名勝古蹟，這些盛情美景令齊白石陶醉不已。

在成都住了一段時間後，齊白石又專程到四川西南的山地去玩了幾天。這裡的風景十分優美，到處都是綠色的樹林。從山上往遠處看，可以看見兩條大河，河裡的小船很多，正是畫家詩人作畫寫詩的地方。可惜齊白石這次遊山，沒有作畫的心情。但他在自己的日記裡借用一首《過巫峽》的詩抒發了自己的感情：

怒濤相擊作春雷，江霧連天掃不開。
欲乞赤烏收拾盡，老夫原為看山來。

正氣凜然的民族氣節

　　回到成都，已是中秋佳節。他們過了中秋就離開四川，9月初回到北平。這時候，北平的學校已經開學了，他又忙著教書、畫畫。雖然齊白石在1932年畫的那張《息肩圖》是讓他自己「息肩」，可是他還是像從前那樣，為了藝術不願意立刻停筆，而是又開始了勤勤懇懇地耕耘。

　　從四川回到北平後，齊白石漸感身體不適，便不再出遠門，1937年，七七盧溝橋事變後，北平淪陷，齊白石深感痛苦和恥辱，他辭去了大學的教授職務，開始閉門謝客。

　　當時，許多敵偽軍官和日本人深知齊白石的名氣與影響，所以，不斷地請齊白石參加各種慶典活動。齊白石對漢奸賣國的行為非常憎恨，於是在門口貼了一張「白石老人心病復作，停止見客」的字條。儘管這樣，他依然不斷地被日本特務騷擾。

　　一次，一個自稱渡邊的日本人前來求見齊白石。

　　渡邊是關東軍特務機關頭子土肥原賢二的得力助手，神通廣大，這個人深諳中國的語言和文化，在穿著上也身著藍色長衫，頭戴禮帽，戴一副高度近視眼鏡，看上去像個斯斯文文的中國文人。

　　渡邊來到齊家，不等齊白石發話，他便推推眼鏡自報家門說：「齊老先生，鄙人渡邊，久聞大師能畫能詩的美名，今日特地登門，與您切磋對聯，您看如何？」

　　齊白石淡然一笑：「請便吧！」

　　渡邊掃了主人一眼，先來了一副古聯投石試水：「鴨子巷前楊柳瘦。」

齊白石不假思索地對道：「鵝湖山下高粱肥。」

渡邊又用了《千家詩》中的「接天蓮葉無窮碧」，齊白石對「映日荷花別樣紅」。

渡邊得意地一笑，齊白石知道自己上當了，無意中吹捧了「日頭」，揪心悔痛。正想後發制人，沒想到渡邊馬上又出了一聯曰：「日本東出，光照大華一統。」

齊白石不由得腦中一震，這分明是敵人出的一副絕對，「日本」必對國名，何況「本」字又是雙意，尋遍世上所有的國名，也無一個合適以對。幸好齊白石學識淵博，繞個彎子，對曰：「月自西來，亮耀小島千秋。」

渡邊一聽，覺得不是滋味，但又不能發火，搖搖頭說：「先生對聯工整，頗有文采，可惜『月自』非國名也。」

齊白石笑道：「渡邊先生差矣，中國古代曾有萬國九州之譽，『月自』國乃中國的一個小小國也，即在遼東境內，如今為一縣下小鎮『月自鎮』便是。」

渡邊自討沒趣，只得告辭，悻悻而去。

土肥原賢二見渡邊吃了苦頭，便安慰他說：「等幾天你再去齊府，挽回面子就是。」老謀深算的土肥原告訴他，下次要齊白石給他畫一幅「不倒翁」的畫像，意思是大日本永遠是世界上的不倒翁。

渡邊出門之後，齊白石尋思了好一陣子：他渡邊賊心不死，必然重來，我要作極壞的打算。果然不出所料，幾天後的一個中午，渡邊再次來到了齊家。

　　渡邊一進門就講了土肥原的要求。齊白石略沉思片刻，鋪紙磨墨，眨眼間，一個活脫脫的不倒翁出現在渡邊眼前。

　　渡邊連連誇讚：「妙，妙，妙極了。還請老先生再題一首詩在上面。」

　　齊白石故意為難地問：「要我寫什麼內容呢？」

　　渡邊說：「當然是寫與『不倒翁』有關的詩句。」

　　齊白石說：「所謂不倒翁，主要是靠半團泥沙做成的。我的詩就是這個意思。」

　　渡邊心想，所謂大東亞共榮，說白了就是霸占中國的國土嘛，忙說：「就是這個內容好。」

　　齊白石筆鋒一轉，題詩曰：「姿勢端正儼如官，不倒原是泥半團。一旦將爾切開腹，通身何處有心肝。」

　　渡邊一看，前兩句倒是不錯，可是後兩句含沙射影，字字如刀，尤其是「切腹」二字。一時沒有主意，只好帶了回去。

　　土肥原氣急敗壞地找到大漢奸郝鵬舉，認賊作父的郝鵬舉告訴土肥原，齊白石一生忌畫螃蟹。

　　原來，齊白石老家在湖南湘潭農村，因幼年家窮，經常下河打魚摸蝦維持生活。一次在河中翻螃蟹時，齊白石被一個大螃蟹夾傷右手食指，食指感染中毒，差點喪命。後來，他賭咒不畫螃蟹。

　　土肥原聽了大喜，就拿這一手給齊白石出難題，非要他畫螃蟹不可。

　　渡邊「領旨」，第三次登門，要齊白石作畫，並指定畫蟹。

不料，齊白石欣然同意，一個橫行的大螃蟹躍然紙上，旁邊還題了四句詩：

張牙舞爪弄英姿，鑽岩入沙水中蟄。
漁人憤起倚天網，看你橫行到幾時？

齊白石將日寇侵略者比作是螃蟹，卻又沒有指名道姓地說出來，渡邊只好再次灰溜溜地回去了。

土肥原還是不肯罷休，他又派人把齊白石接到自己家裡做客，強迫這位中國畫家宣傳日寇所謂的「中日共榮」，宣傳日本人的強盜理論。

齊白石堅決拒絕，寧死也不答應，竟然被惱羞成怒的土肥原扣留了3天，後來還是經人從中作保，才把他放回家。他到家後憤然寫下了「子子孫孫不得做日本官」的誓言，表示自己抗拒到底的決心。

土肥原一計不成，又施一計，他多次派人去勸誘齊白石赴日本，加入日本國籍，並說保證他的榮華富貴，但齊白石每次都毅然拒絕：「齊璜是中國人，不會去日本。你們若強要齊璜去，除非把齊璜的頭拿去。」誘勸者見齊白石態度堅決，只得灰溜溜地走了。

1940年2月初，齊白石接到長子良元的信，才知妻子春君已於農曆正月十四日因病在湘潭老家逝世。

齊白石顫抖著手捧著家信老淚縱橫。妻子春君13歲進齊家門到當年79歲去世，60多年來任勞任怨，上侍公婆下撫子女，為齊白石的身體和事業操碎了心。

齊白石淚眼婆娑地想，若沒有春君的默默奉獻，哪會有自己的今日？他悲痛欲絕，心摧欲碎，顫顫巍巍地作了一首輓聯悼念妻子：

怪赤繩老人，系人夫妻，何必使人離別；
問黑面閻王，主我生死，胡不管我團圓。

春君去世後，親朋好友都勸齊白石將勤儉柔順的側室胡寶珠扶正。1941 年 5 月 4 日，齊白石邀請親友 20 多人，舉行了寶珠扶正儀式。

齊白石事業上的輝煌，完全得力於陳春君和胡寶珠這兩位賢妻的奉獻，是她們用無私的愛，為齊白石創造了寧靜和溫馨的繪畫空間；是她們無私的愛解除了齊白石的後顧之憂；更是她們無私的愛使齊白石長期保持健康的身心，並精力充沛地投入創作，為後人留下了一幅幅珍貴的藝術巨作。

誠實守信的賣畫態度

　　從北平淪陷，到 1943 年，正直愛國的齊白石一直停止售畫。他寧可挨餓受凍，也不取媚日本侵略者和漢奸。

　　然而，此時卻有一些無恥小人，利用齊白石停售大牟其利。他們偽造齊白石獨具特點的「紅花墨葉」畫法，假冒齊白石之名，在市面上大肆兜售贗品，齊白石對此又氣憤又無奈，他特意找人刻了一枚銅印，上面有「齊白石」3 個字，並在報上刊登聲明說：「以後凡是我齊白石的真跡，都會印上這個銅印章。」

　　可是沒幾天之後，這方印也被人仿造了，扣在了假畫上。許多人不敢再買齊白石的畫，有些人買到他的畫之後，還想方設法找到齊白石家裡，讓他鑒定或者再次題跋，這讓 70 多歲的白石老人不勝其煩。

　　有一次，梅蘭芳前來探望他，告訴他，在一個朋友的家裡，看到了一幅他的《春耕圖》。齊白石的這幅畫是他 50 歲時畫的，他自己家裡收藏了一張，從那以後，他就再沒有畫過了。

　　他移步到畫案前，取出行篋，打開蓋子，慢慢地翻著，從底下取出了這幅畫稿，慢慢地展現在桌上，問梅蘭芳：「你看看，這是我的《春耕圖》，像你見到的嗎？」

　　梅蘭芳仔細看了一下，說：「不像，不像，那耕牛的頭朝右，可不是朝左，這後腿露在外面，怎麼，你最近真的沒畫，會不會是別人的冒牌貨？」

齊白石生氣地嘆了一口氣，在躺椅上坐下來說：「唉，這世道，什麼無奇不有的事都有啊！聽說市場上偽造我畫的人越來越多了，不知你朋友的這一幅是不是也是偽造的，你能借來看看嗎？」

梅蘭芳似乎感到問題有些嚴重，連忙回答說：「可以，可以。」

齊白石在一旁提醒他說：「不過，先不要讓你那個朋友知道，只說你要看看，借出來讓我辨認一下即可！」

梅蘭芳會意地點頭同意。

第二天，梅蘭芳送來了那幅《春耕圖》，齊白石一看，果然是一幅偽作，他氣憤地從躺椅上跳了起來，走到了畫案前，指著畫說：「你看這樹幹的線條是一氣呵成的嗎？還有這圖章。」

齊白石取出《三百石印齋》遞給梅蘭芳：「你翻翻，印章像不像？」

梅蘭芳也十分氣憤。他雖然聽說過歷史上曾有過偽作傳世，但偽造當今仍在世的畫家的作品，他還是第一次見到。

梅蘭芳關切地說：「老師，您可以採取些措施！」

齊白石按捺不住自己激憤的心情說：「我有什麼辦法呢？真是防不勝防啊！實在是無恥之徒！」

說完，他又問梅蘭芳：「你那位朋友與你要好嗎？」

梅蘭芳回答說：「是我生死之交的朋友，一個教書的先生，他對先生的畫很崇拜，花重金買了這幅《春耕圖》，可惜被人騙了。」

齊白石關切地問：「那麼，總不能使好人受到無端的損失吧！你說，我是將這畫買下，還是另給他畫一幅呢？」

梅蘭芳眼前一亮，高興地說：「能畫一幅，當然最好。」

「那好，還是我來送他一幅《春耕圖》吧！」齊白石邊說邊理紙研墨，在梅蘭芳的幫助下，凝思片刻，懸肘提筆畫了起來。

20多分鐘後，一幅《春耕圖》畫好了，齊白石蓋了自己的印章，交給梅蘭芳，說：「我今天就不裱了。請你與你的朋友說清原委，請他諒解吧。」

說完，他幽默地說：「假畫我就收下了，看來我的畫只有從我屋子裡拿出去才不會是假的了。」

一天早上，李苦禪來找齊白石，老師正在洗臉。苦禪的到來，使老人十分高興，但他又覺得有些突然，因為齊白石知道，沒有特殊情況，這位學生一般是很少這麼早就來看望自己的。

李苦禪看出了老師的懷疑，就一臉沉重地說：「昨天我在店裡，看到一幅《蔬香圖》，很有筆墨，不過題款的字不大像你寫的，老師是否去看看？」

齊白石一聽，關切地問：「那筆墨怎麼樣？」

李苦禪老實地說：「筆墨不凡，確有老師的風骨。尤其是那棵白菜，實在像極了。我拿不定主意，標價又高，想來問問您。」

早飯後，齊白石帶上錢款，在李苦禪的陪同下，乘車來到了古玩店，從新油漆的門面和橫額看，這是一個新開張的專營古玩字畫的商店。因為位於十字路口，前來觀看、購買的人倒也不少。

誠實守信的賣畫態度

老闆姓張，30多歲，白淨的臉，淺灰色的長衫。他笑吟吟地隨著李苦禪來到齊白石的面前。

張老闆大概看出來客不是一般的人物，所以招待得十分周到。他送上上等的杭州龍井茶，看了齊白石一眼說：「這《蔬香圖》可是齊白石的真跡，是他在一次盛大宴飲後，很得意的一幅傑作。」

齊白石淡淡一笑說：「那好，那幅畫呢？」

張老闆忙開了櫃，取出了一幅已經裱好了的畫卷，展現在齊白石面前，得意地說：「您老看，這才是名家的得意之作呢！」

齊白石同李苦禪來到近前，仔細地看著這《蔬香圖》，心裡不免暗暗稱奇，這偽作者的筆力不凡，技藝和筆墨十分到家，可見這人仿效和臨摹他的畫，不是一日之功了。

齊白石很佩服這偽作能達到這樣亂真的地步。但是，在他的眼裡，真假一看就分明，這幅畫到底「形」太似而「神」不到。

看了好大一陣，齊白石回到座位上，看著張老闆，慢慢地問：「張先生，這畫標價多少？」

張老闆的右手拇指和食指伸開，說：「那您給這個。」

齊白石說：「8000元？能不能少一點。」

張老闆回答：「這已經是最低了，不是您老，我還不出這個價。」

齊白石微微一笑，堅定地說：「你這畫只值3000元！」

「為什麼？」張老闆不滿地轉過身，反問了一句。

「因為是假的。」齊白石嚴峻的臉上現出神聖不可侵犯的神情。

李苦禪這才在一邊著急地說：「這位就是齊白石先生。」

　　張老闆一聽，驚呆了，口裡說不出什麼，兩眼直直地看著齊白石。

　　齊白石點點頭，笑了起來，說：「我就是齊白石。這是我的學生李苦禪。如今畫市上假造我的畫不少。昨天苦禪告訴我，你這裡有一幅我的《蔬香圖》，今天我來了。請先生原諒。」

　　齊白石接著說：「這樣吧，你這畫多少錢買來的？」

　　「2500 元。」

　　「我給你 3500 元，買了這張假畫如何？」齊白石站起來，看了張老闆一眼，若有所思地說：「留得真跡在人間，這是我的責任。要對國家、對民族負責。希望張先生能協助我。今後見到這類畫，你儘管找我好了。我通通收購。至於你的店，我可以為你再作一些畫，補償你，如何？」

　　張老闆被齊白石的真情深深地感動了，他第一次見到齊白石，沒想到畫家的胸襟是這樣的寬廣，他再三表達對齊白石的謝意。

　　又有一次，齊白石在北平街道上發現有個擺攤子的人賣他的假畫，於是便走上去指責對方，不該造假騙錢。

　　不料那賣假畫的人卻振振有詞地說：「凡是大畫家，沒有不遭人造假的，造的假越多，說明本人的名氣就越大。若是一般三流畫家，才沒人會浪費時間去造假呢！」

　　那人又說：「而且，這些假畫比較便宜，是專門賣給喜愛藝

術品而又窮的人，有錢人還是會去買你的真畫，對你不會有什麼損失，請你別生氣。」

聽他這話，齊白石一時間不知說什麼好了，於是，他從地攤上拿起一幅畫來細看了一番，發現這些贗品居然畫得很有章法，他便對那人說：「你的畫有點意思，是你自己畫的？」

賣畫人不好意思地點點頭。

齊白石說：「你的畫很有潛質，你願意做我的徒弟嗎？」

賣畫人一愣，不相信自己的耳朵，齊白石見狀，把原話又重複了一遍。這人聽清楚後，連忙雙膝跪倒，五體投地，連連說道：「謝謝您的大恩大德。過去只知您的畫美，今日方知您的心靈更美。」

齊白石將賣畫人扶起，彷彿自己的龍鍾老身又生出了一隻新的臂膀，頓時感到增添不少力量。

隨著齊白石在畫壇上的名氣越來越響，就連許多普通百姓也知道了這位教授畫家。而且創作之餘，齊白石還樂於廚事，經常去買菜。

一天早晨，齊白石又提著菜籃子去買菜。市場上，他看到一個鄉下小夥子的白菜又大又鮮，就問：「你這白菜多少錢一棵啊？」

小夥子正要答話，仔細一看，認出了齊白石，就笑了笑說：「您老買菜啊，不賣！」

齊白石聽後有些不高興，說：「那你來幹嘛呀？」

小夥子說：「您要吃菜，就得用畫換。」

齊白石先是一愣，隨後便明白過來，知道對方認出自己了，就說：「用畫換？可以呀，只是不知怎麼個換法？」

　　小夥子回答：「您畫一棵白菜，我就把一車白菜給您。」

　　齊白石不由得笑出了聲：「小夥子，你可吃大虧了！」

　　小夥子高興地說：「不虧，不虧，您畫我就換。」

　　「行！」齊白石也來了興致，「快拿筆墨來！」

　　小夥子十分高興地跑著買來宣紙和筆墨，又借來一張桌子，請齊白石作畫。齊白石提筆揮腕，當眾作起畫來。不一會兒，一幅淡雅清素的水墨白菜圖便畫成了，看者齊聲稱讚。

　　齊白石放下畫筆，對賣菜人說：「小夥子，畫歸你，菜可歸我了。」

　　小夥子慷慨地說：「行，行，這一車都是您的！」

　　齊白石望望滿車的白菜說：「小夥子，這麼多菜讓我怎麼拿呀？」

　　小夥子想了想說：「哎，這樣吧，您在這畫上再添一隻蚱蜢，我連車都給您！」

　　齊白石也不答話，拿起筆又在白菜上畫了一隻大蚱蜢。

　　小夥子望著畫連聲說好，邊收畫邊說：「老先生稍候，我這就給您把菜送家去。」

　　小夥子收起了桌子，拉起車就走。齊白石連忙攔住他，從車上拿了一棵白菜放在籃子裡，對他說：「小夥子，白菜還是一棵換一棵，剩下的你還是留著自己賣吧！」

　　小夥子一聽就急了：「這不行，咱們講好了的，菜和車都是您的。」

　　齊白石說：「我怎能吃得了這麼多的菜啊？」

　　小夥子說：「您慢慢吃。」

　　齊白石堅絕不肯，說：「不行……」

　　兩人正在爭執，忽然，小夥子放下車，從車上抱起幾棵白菜便向別人的菜籃子放，邊放邊喊：「幫忙，幫忙，齊老先生今天請大家吃新鮮的大白菜了！」

　　不一會兒，一車白菜就剩下了不多幾棵，小夥子笑著對齊白石說：「現在該不多了吧？我給您送去吧！」

　　齊白石望著小夥子忠厚善良的面容，無可奈何地笑了笑，帶他向家裡走去。此後，每隔幾日，小夥子總要給齊白石送一些新鮮的蔬菜，齊白石也贈他一些畫。漸漸地，兩人竟成為忘年之交。

揮筆作畫斥權貴

　　1943 年 12 月 12 日，陪伴齊白石生活 20 多年的愛妻胡寶珠病逝，年僅 42 歲。

　　這是齊白石萬萬沒有想到的。他原想風燭殘年，仗她護持，身後之事，由她照料，如今她卻撒手而歸，先他而去，齊白石不由得悲痛萬分。自此之後，齊白石閉門不出，有很長一段時間，他都是獨自在思念中度過的。

　　1944 年，齊白石 82 歲。面對橫行霸道的日本侵略者，他滿懷積憤，無可發洩，往往用詩與畫寄託。這一年，他畫了不少抒發亡國之恨的畫，並題了詩。

　　作為一個愛國的和富有正義感的藝術家，齊白石的作品向來是愛憎分明的，在這個時期，他曾多次畫老鼠，如《燈鼠圖》中，畫一隻老鼠鼓起兩只豆粒般的眼睛，伸出前爪，正企圖偷食燈油，他還在畫中題詩道：

> 昨夜床前點燈早，待我解表未睡倒。
> 寒門只打一錢油，那能供得鼠子飽。
> 何時氣得貓兒來，油盡燈枯天不曉。

　　齊白石雖閉門不出，但他知道敵人已經日暮途窮，在這一時期，他畫了很多諷刺敵人的畫，很多朋友都擔心敵人借此事找他的麻煩，勸他明哲保身，但他卻很固執地說：「殘年遭亂，死何足惜，拼著一條老命，還有什麼可怕的呢？」

6月7日，齊白石忽然接到他已經辭職的北平藝術專科學校通知，叫他去領配給煤。

北平淪陷後，這所學校的大權都操持在日本人手裡，所聘的日本教員也很有權勢，人們多側目而視。齊白石辭去藝校的職務已有7年，為什麼還發給他這份配給煤呢？齊白石深知這是日偽在收買人心，便當即去信拒絕：

> 頃接藝術專科學校通知條，言配給門頭溝煤事。白石非貴校之教職員，貴校之通知誤矣。先生可查明作罷為是。

在此時的北平，物資奇缺，煤很不容易買到，齊白石的朋友聽說此事後，問他：「現在的煤那麼緊俏，送到手裡你為什麼都不要呢？」

齊白石回答說：「他們的用心，只有他們自己知道，我齊白石怎麼會是一個沒有骨頭和愛貪便宜的人呢？」

9月，朋友們介紹了夏文珠女士照顧白石老人的生活起居。

1945年8月，抗戰勝利後，齊白石又在琉璃廠掛起招牌，恢復了賣畫刻印的生活。

1946年10月，香山紅葉吸引著遊客觀賞，這是北平最美的季節。中華美術會為齊白石在南京舉行了個人畫展。齊白石來到南京，他的作品得到人們的讚譽，帶去的200多幅畫全部賣出。

之後，齊白石又到上海辦畫展。同在南京時一樣，上海畫展的盛況是空前的，齊白石做夢也沒有想到，南方人民對於他那洋溢著生命力的畫是那樣的喜愛，以至於畫被搶購一空，他還

時時不得不潑墨為他們臨時作畫。這樣一天下來雖然很累，但精神很好。

國民政府達官顯貴附庸風雅，時時前來請他吃飯，他能推就推，有時實在推不掉的，只好違心地前去應酬一下。

這期間，國民政府上海淞滬警備司令宣鐵吾生辰，舉行了盛大的宴會，大肆鋪張。宣鐵吾雖然是一介武夫，但他也多少知道齊白石的聲望和地位，為了顯示自己的風雅，他特別託人請齊白石前去赴宴。

齊白石起初沒有理會，不置可否。宣鐵吾見齊白石沒有回應，又再三派人前來。齊白石考慮再三，答應赴宴，但心裡是十分不願意的。

在宴席上，宣鐵吾親自走到白石老人的身邊，死皮賴臉地要齊白石當場為他作畫，齊白石先聽而不聞，不予理睬，宣鐵吾又死皮賴臉地要求：「先生，可要賞我臉喲！」

這時，老人捋捋他長長的銀髯，沉思片刻，輕蔑地微微一笑，點了點頭說：「司令既然如此熱衷風雅，那我就當眾獻醜了！」

宣鐵吾一看齊白石同意了，樂得合不上嘴，忙說：「大師賞臉，我三生有幸！」

接著，他吩咐用人道：「快，快，筆墨侍候！」

這時宣鐵吾喜形於色，因為回到上海後，宣鐵吾多少聽到抗戰八年，齊白石錚錚鐵骨，公然以巧妙方式與日本侵略軍鬥爭，終不為之所屈的事。這樣置生死於度外、絕不與權勢屈服的老

頭，竟然會欣然答應命筆，宣鐵吾覺得自己的身價不知抬高了多少倍。

用人們趕快鋪紙磨墨，只見白石走到中間一張畫架前，宣紙是上等的，早已展好了，他凝思了一下，幾筆粗、細的潑灑、勾勒，一隻斗大的大螃蟹，帶著淋淋的水氣，趴在紙上，躍然欲動。

當天來赴宴的，都是上海軍界、政界的顯要人物，以及新聞、文化界的名流。他們在前幾天的畫展裡，看過齊白石的畫，但是，卻沒有機會親眼看他作畫。今天的機會確是千載難逢，大家都放下手中的碗、筷，走過來，一睹一代丹青大師作畫的風采。

螃蟹圖是齊白石的一絕，只見他畫出的螃蟹似乎在爬動，人群裡發出陣陣「嘖嘖」的稱讚聲，他們小聲地議論著：

「呀，真是神手，妙筆！」

「簡直是畫活了！」

正當大家讚歎不絕的時候，齊白石又換了一支小號的毛筆，看了一下宣鐵吾躊躇滿志的神氣，暗暗發笑。提筆在右上方題寫了「橫行到幾時」5個蒼勁有力的字。

接著，又寫了「鐵吾將軍」4個字樣，而後簽字、用印。

圍觀的賓客一看「橫行到幾時」幾個字，頓時面面相覷，大驚失色，立即為齊白石暗暗捏了一把汗。

他們有的嚇得臉色灰白，偷偷離去，有的看了宣鐵吾一眼，暗暗發笑，有的朝齊白石投以敬仰的目光。

那位想露一手的主人宣鐵吾好像也悟出了其中的內涵，一瞬間，臉紅得像猴屁股一樣，無地自容。

白石對於這一切似乎毫無覺察、毫不理會，放下筆，向大家一拂手，朗朗地說：「老朽失陪了，就此告辭。」拂袖而去。

在上海這次畫展上，齊白石還見到了神交已久的畫家朱屺瞻。

朱屺瞻是馳名中外的藝術家，此人 8 歲起臨摹古畫，中年時期兩次東渡日本學習油畫，主攻中國畫，擅山水、花卉，尤精蘭、竹、石。他繼承傳統，融會中西，致力創新，所作筆墨雄勁，氣勢磅礡，具有鮮明的民族特色和個人風格。

多年前，朱屺瞻前去拜訪自己的一位朋友。在朋友的畫室裡，他見到一幅馬圖的右下角有一方朱紅的名章，剛健粗獷，氣滿力雄。好畫名印，深深地吸引著年輕的朱屺瞻。

朋友告訴他，這些畫和印章都是出自湖南畫家齊白石之手。朋友還告訴朱屺瞻，齊白石是集詩、書、畫、印為一體的藝術大師，雖然初到北京城時並不得志，但其人真正的成就卻是在繪畫大師吳昌碩先生之上。

為此，朱屺瞻早就仰慕齊白石的才華，很想見上一面。在上海開辦畫展的第五天，齊白石終於和朱屺瞻聚到了一起。這天，上海美專教授兼教務主任汪亞塵代表上海畫界邀請齊白石參加專為他祝賀畫展成功舉辦的宴會。

朱屺瞻先齊白石到達宴會現場，隨後梅蘭芳也來了。朱屺瞻的心情很不平靜，他不時透過明亮的窗子，凝視著門口。忽然，

一位老者神采飛揚地拄著拐杖來了，他知道這就是齊白石，馬上迎了出去，雙手緊緊地拉著齊白石的手，久久凝視著。

一旁的梅蘭芳立即迎了上來，為齊白石介紹說：「齊老師，這位就是朱屺瞻先生。」

齊白石感嘆地說：「賢弟啊，想不到今天我們在這裡見面了。」

朱屺瞻興奮地攙扶著老人往裡走：「是啊，我盼了 10 多年，就望著這一天啦！」

他把齊白石請到上座，熱情地問：「您老人家近來身體可好啊！」

齊白石笑瞇瞇地回答：「嗯，好啊好啊！」

聽二人高興地聊著，梅蘭芳風雅地說：「你們一老一少，一北一南，十載神交，今日見面，必將傳為畫壇佳話。我可以為你們編成戲，到時候給你們唱上一段啊！」

齊白石和朱屺瞻哈哈大笑了起來。

宴席是豐盛的。他們暢懷痛飲，從八年抗戰，繪畫藝術，京劇流派，到梅蘭芳拜師，海闊天空，無所不談，盡歡而散。

抗戰勝利後，人民渴望和平，渴望過上安寧幸福的日子。但國民政府置人民的利益於不顧，又發動了內戰。

戰爭的烏雲再次籠罩全國各地。國民政府為進行內戰，對百姓進行搜刮，各種苛捐雜稅多如牛毛，物價飛漲，民不聊生。

齊白石從南京回來，帶回了一捆一捆的「法幣」，數目十分

可觀，可是拿到市場上去買東西時，竟連一袋麵粉都買不到。齊白石非常氣憤，他只好在門口再次掛出「暫停賣畫」的字條。

堅定不移的愛國情懷

　　齊白石正在家裡閒居的時候，中國美術界另一位重磅級人物又出現在他的家中。原來，早在齊白石去南京辦畫展的途中，他曾機緣巧合地遇上了交結多年的莫逆摯友徐悲鴻。

　　徐悲鴻是中國畫壇上一位中西合璧的創新派大師，他被公認為是中國現代美術的奠基人，也是美術史上一位承前啟後和繼往開來的人物，在中國美術界影響極大。

　　徐悲鴻在當時擁有很高的政治地位，這在美術界是無人可比的。此時，徐悲鴻剛從歐洲回國，他看到齊白石在繪畫藝術上的追求與突破，對齊白石極其讚賞。

　　徐悲鴻回國後，已應徵為北平藝專的校長，他對齊白石深厚的寫意狀物功力青睞有加，顧及教授傳統中國畫時的特殊性，因此決定請齊白石再次出任北平藝專的名譽教授。徐悲鴻這次來到西單跨車胡同齊白石的寓所就是為了此事。

　　雙方問候過後，徐悲鴻道明來意：「先生是聞名遐邇的畫壇大師，我來是想請您到藝術學院任教。」

　　齊白石婉言辭謝：「承蒙徐院長看重，只是老朽年逾花甲，耳欠聰，目欠明，恕難應命，但你的心意我領了。」

　　徐悲鴻說：「在高等院校的教授中，古稀之年的人還不少呢，齊先生老馬識途，點撥指導，誰能及得上？正是大有用武之時。」

齊白石還是不答應：「教授責任重大，還是另請高明的為好，以免誤人子弟。」

兩天以後，徐悲鴻再次登門拜訪，又是盛情邀請，齊白石又以年老為由推辭。求賢若渴的徐悲鴻不願就此放棄，他在百忙中又第三次來到齊家，而且這次是頂風冒雨而來。

齊白石深深地被徐悲鴻的舉動所感動了，他坦率地告訴徐悲鴻：「徐先生，我不是不願意，我很願意和你共事，幫你辦學。我對你的人品和畫品都很看重，但是我已經年老了，不想多走動了，遇上學生糾纏，我這樣大歲數了，真不想再費那樣多口舌。」

徐悲鴻對齊白石說：「齊先生的顧慮不無道理，齊先生上課時，不必作長篇的理論，只要作畫示範稍加提示要領即可。開學之初，我陪著您上課，為您護駕。以防真有個別學生不守紀律。」

齊白石不好意思再次拒絕，終於點了點頭說：「那就試一試吧！」

第二天清晨，徐悲鴻親自坐了馬車來迎接齊白石。那天，齊白石穿了一件寬大的緞子長袍，拄著手杖，和徐悲鴻一同登上馬車。馬車穿過寬闊的大街，停在北平藝術學院的門前。在學生們的簇擁下，齊白石和徐悲鴻來到教室裡。

畫案上已經擺放好筆墨紙硯，但齊白石卻拿出他自己帶來的幾支畫筆。他慎重地、沉思地舉起畫筆，運筆非常緩慢，彷彿每

一筆都在精雕細琢，筆墨異常精練。學生們的眼睛都跟隨著他的畫筆在移動。

齊白石巧妙地運用筆鋒的變化和墨色的枯溼濃淡，達到了徐悲鴻所說的「致廣大、盡精微」的藝術效果。

畫完以後，在徐悲鴻的引導下，齊白石正式向學生們開始了授課。

「不要死學死仿，我有我法，貴在自然……」

齊白石的這些教誨說明在學習別人長處，特別是在學習前輩藝術家時，絕不能食而不化，而是要創造性地加以運用，不斷發展，只有博綜而約取，才會賦予藝術新鮮的生命。

齊白石環顧學生說：「花未開色濃，花謝色淡，畫梅花不可畫圈，畫圈者匠氣……」

一堂生動的課在「噹噹」的下課鈴中結束。學生們很滿意，徐悲鴻和白石先生也很滿意。

然後，徐悲鴻又坐了馬車送齊白石回家。

在齊家門口，齊白石用激動得有點發抖的聲音對徐悲鴻說：「徐先生，你真好，沒有騙我，我以後又可以在大學裡教書了。我應當拜謝你。」話音未落，他便雙膝下屈。

徐悲鴻慌忙扶住了齊白石，淚水湧到了徐悲鴻的眼眶裡。從此，這兩位在當時享有盛名的藝術巨匠便成了莫逆之交，他們的友誼始終不渝。

新的創作靈感

　　齊白石藝術上的又一個春天，從此，他的藝術生活，又進入一個新的階段。幾天後，齊白石的學生李可染領著3個身著軍裝，青春英發，佩著臂章的人來到了齊家。

　　齊白石覺得很奇怪，他們來幹什麼呢？經李可染介紹，這三人都是北平軍事管制委員會的文化接管委員，他們分別是著名的詩人艾青、畫家江豐和沙可夫同志。他們是作為共產黨解放軍的第一批代表，來看望這位蜚聲中外的國畫大師，並向他表示深深的敬意和慰問的。

　　艾青早年曾學過繪畫，對齊白石的作品非常喜愛。他對齊白石說：「我在18歲的時候，看了老先生的4張冊頁，印象很深，多年都沒有機會見到你，今天特意來拜訪。」

　　齊白石問：「你在哪兒看到我的畫？」

　　艾青說：「1928年，已經21年了，在杭州西湖藝術院。」

　　齊白石又問：「誰是藝術院院長？」

　　艾青說：「林風眠。」

　　齊白石想起那個請自己教書的校長，又仔細地看了一下艾青他們的軍服戎裝，高興地說：「噢，是他呀！他喜歡我的畫。」

　　知道來訪者都是藝術界的人，齊白石覺得親近多了，他急忙叫研墨和展紙，自己拄著拐杖，移步到畫案前，挽起了袖子，凝思了一下，精心地為他們畫了3張水墨畫。

新的創作靈感

齊白石送給艾青同志的畫，畫的是 4 隻蝦，半透明的，上面有兩條小魚。畫完後，在上面題款：

艾青先生雅正，八十九歲白石

而後，他又分別在畫上蓋上了「白石翁」、「吾所能者樂事」的印章。

此後，艾青與齊白石成了朋友，收藏了不少老人的畫。

一次，艾青在上海朵雲軒買了一張兩尺的水墨畫，是齊白石畫的一片小松林。艾青將此畫拿到和平書店給朋友許麟廬看，許麟廬以為艾青買到了假畫。

艾青覺得自己已經能夠辨認齊白石的真假畫了，他便邀朋友一起去找齊白石鑒定此畫的真假。艾青對齊白石說：「這畫是我從上海買的，他說是假的，我說是真的，你看看……」

齊白石將畫掛了起來，仔細地看了之後說：「這個畫人家是畫不出來的。你看，這裡署名『齊白石』，印章『白石翁』，是我的畫，沒錯。」齊白石又誇獎艾青已經能夠分清楚自己畫的真偽了，艾青很高興。

幾天後，艾青又買了一張八尺的大畫，畫的是沒有葉子的松樹，結了松果，上面題了一首詩：

松針已盡蟲猶瘦，松子餘年綠似苔。
安得老天憐此樹，雨風雷電一起來。

下面還有 8 個字：「安得之安字本欲字」，印章為「白石翁」。艾青再次得意地將這幅畫給齊白石看，要他鑒定真假。這

次，齊白石看後竟說：「這是張假畫。」艾青卻笑著說：「這是昨天晚上我一夜把它趕出來的。」齊白石知道騙不了艾青，就說：「我拿兩張畫換你這張畫。」艾青說：「你就拿 20 張畫給我，我也不換。」齊白石知道這是艾青對自己的畫的讚賞，他非常高興。這張畫是齊白石 70 歲時的作品，他拿了放大鏡很仔細地看了說：「你看，這是我十多年前畫的，我那時畫畫是多麼用心啊！」

艾青透過和齊白石的長期交往，已經能夠順利地區分出齊白石老人的真假畫，這多少也與齊白石的指導有關。

北平解放後，齊白石任教的北平藝術專科學校正式改名為中央美術學院，他仍擔任學院的榮譽教授職務，每月到學校一次，畫一張畫給學生看，作示範表演。

此時，有人提出，新中國剛剛成立，百廢待興，正是需要節約資金的時候，因為齊白石有賣畫的收入，而且他上課時間又少，所以要求將齊白石的工資取消。

這件事被艾青知道了，他當時是接管中央美術學院的軍代表，他表示堅決反對，並說：「這樣的老畫家，每月來一次畫一張畫，就是很大的貢獻。日本人來，他沒有餓死；國民黨來，也沒有餓死；共產黨來，怎麼能把他餓死呢？」

徐悲鴻這時仍是中央美術學院的院長，他聽說此事後，自然也不同意這個提議。

生命盡頭的不懈追求

1957 年，齊白石已是 94 歲高齡了。老人一生養生有道，平日不飲酒，只有在吃過寒性大的食物後才飲一小杯，以解寒涼。他自年輕時接受朋友勸告戒菸，幾十年再沒動過。老人喝茶只喝清淡的茶，有時喝白開水。

他沒有高血壓和冠心病等疾病，平時很喜歡走路，直到 80 多歲時，還常從西單辟才胡同步行到前門大街飯館用餐。往返路程甚遠，他卻毫無倦意。他認為自己長壽的原因之一是在畫完畫後，將畫懸掛於壁，自己就坐在對面細細端詳，這樣就會感覺心情非常舒暢。

他曾對人談及養生之道有三：謹言語、節飲食、省睡眠。他平日除作畫之外，就種花養魚及飼養蝦、蟹、小雞等動物，以觀其形態動作，很少與人說話。

有客人來談話，他就端坐靜聽，有時講小故事，數語即畢，饒有風趣。飲食不多，定時定量。他每天睡眠不超過 8 小時，清晨即起，學生來後就作畫，切磋思索。午睡靠在躺椅上，小憩便醒，繼續作畫，天黑才休息。

這樣有規律的生活伴了齊白石一生。現在，他感覺明顯老了：精神不振，愛睡覺，不愛說話；食慾不好，記憶力也有所減退；雖然還常畫畫，但經常畫一半就以為畫完了，或題字時只題一部分就放下了筆；寫字也常多一筆或少一筆的。

1957 年春夏之際，齊白石老人開始患病。

一天早晨，風和日暖，齊白石老人起床後，不用別人扶持，自己從臥室走到了畫室，他要作畫。老人的五子齊良已趕緊鋪開紙，準備好了顏料等東西。

齊白石和往常一樣，挽起袖子，不慌不忙地選出想用的筆，又用手摸了摸紙，仔細辨別了紙的正反面，然後拿起筆，對著紙停視了片刻，就小心翼翼地蘸了洋紅，齊良已一看用大筆蘸洋紅，就知道父親要畫牡丹了。

牡丹花是老人最喜歡畫的花卉之一，齊白石一生畫過多少幅牡丹，自己都記不清了。每年牡丹花開的季節，老人都到公園去賞花，觀賞牡丹花的各種姿態。他畫的牡丹千姿百態，富麗堂皇，欣欣向榮。

這一天，齊白石的情緒很好，興致極高，用墨用色，信手拈來，筆尖用極重的洋紅，畫得淋漓盡致，顏色美豔絕倫。

花葉由下到上是墨綠至老黃，有墨有色，色墨交替。色未乾時用蒼勁的筆法勾的葉筋，時隱時現，使得茁壯的葉子能分出陰陽向背和前後的層次來。畫好最後一片葉子，老人讓良已把畫用鐵夾子夾在橫在屋裡的一根鐵絲上，這是他的老習慣。

齊白石說：「作畫是在桌上。看畫是在牆上。所以，畫完必須掛起才能看出好壞。」

他坐在椅子上看了許久，又拿回畫案上，特別小心地添了幾筆勃葉，再掛起來。直到這時，他才蒼勁地題上了「九十五歲白石」的字樣。這幅牡丹花是老人一生中最後一幅畫。

生命盡頭的不懈追求

　　1957 年 9 月 15 日清晨，齊白石老人感覺身體不適，家人趕緊請來一位中醫給他診治，服了一劑湯藥，病情未見好轉，不久就昏迷了。消息傳到中國美術家協會，北京醫院找來了名醫會診，使用了各種辦法，但齊白石老人的病情沒有好轉。

　　1957 年 9 月 16 日 15 時，齊白石的病情惡化，16 時，在醫護人員的精心護送下，他被轉到北京醫院搶救。雖然經過多方努力，老人終因心臟過於衰弱，於 18 時 40 分與世長辭了。

　　齊白石在這個多彩的世界上，整整生活、耕耘了 94 個春秋。

　　世界畫苑的一枝奇葩凋謝了。丹青大師齊白石結束了他將近一個世紀多彩的生命歷程，安詳地躺在北京醫院潔白的病榻上。潔白的牆壁，潔白的天花板，潔白的被縟，一切都是白的。寧靜、聖潔、肅穆，像他的一生。

　　在齊白石彌留之際，他的兒子、兒媳、孫兒們緊緊地守護在他的身旁。他們注視著醫生們忙碌而有秩序地進行搶救。希望富有經驗的醫學專家們能有回天之力，能夠把老人從死神的手裡爭奪過來。

　　齊白石自己希望能活到 120 歲，能夠創造更多更精美的畫，然而，他去了，放下了手中的彩筆。

　　在齊白石辭世後的半個小時，中國政界，美術界的同行們、朋友們和他的門生，紛紛來到他的遺體旁，默默地佇立著，流著淚，向這位畫壇巨匠致以最後的敬意。

　　新陳代謝是不可抗拒的，這人們都是知道的。但是，作為一

個受到國內外人民廣泛敬仰和熱愛的大師，人們還是覺得他走得太早、太突然了。

雖然從前一年開始，大家發現齊白石的生命逐漸在萎縮下去，好遺忘，精力也大大不如從前了。但是，人們同樣發現，他的藝術創作力卻是異常的旺盛。

在 1 月份的時候，年邁的白石老人受了點涼，醫生趕來為他再次做了全面檢查，發現他的心臟和血壓都正常。

1957 年 9 月 17 日，中國中央人民廣播電台廣播了齊白石逝世的消息。這一天的《人民日報》、《工人日報》、《中國青年報》、《光明日報》和中國各省市的報紙，都刊載了齊白石逝世和以郭沫若為主任的齊白石治喪委員會組成的消息。

這一天，簡樸莊重的遺體入殮儀式在北京醫院舉行。

靈柩是他 20 多年前親自設計的，用的是他故鄉湖南出產的杉木，漆了幾層厚漆。

齊白石的遺體被安放在靈柩之中。按照老人生前的遺願，隨葬的東西，一件是刻著他姓名和籍貫的印章，另一件是他使用了將近 30 年的漆拐杖。遺體入殮之後，立即移靈到嘉興寺殯儀館。

靈堂佈置得莊嚴肅穆，正上方懸掛著「齊白石先生永垂不朽」的白邊黑地金字的橫額。

靈柩前立著齊白石遺像，上面紮著白布花。中央和國家機關、團體、國際友人以及齊白石生前好友送的花圈、輓聯，密密地陳列在靈堂的四周。

生命盡頭的不懈追求

21 日，北京市各界人士，絡繹不絕，前來向這位人民忠誠的兒子祭奠，表示最後的深深的敬意。

在北京的美術界的同行們，他們 4 人為一班，輪流肅立靈前，為齊白石守靈。

22 日上午 10 時 30 分，莊嚴、隆重的公祭儀式在嘉興寺舉行。周恩來、陳毅、林伯渠、陳叔通、董必武、李維漢、周揚、沈雁冰，以及各有關單位、人民團體的代表，齊白石生前的好友、門生共 400 多人，參加了公祭。

各國駐華使館的代表和齊白石生前的外籍朋友也趕來參加了公祭，向這位為和平事業、為世界藝術的繁榮昌盛而整整奮鬥了一生的中國藝術巨匠，表示深深的哀悼。

在低沉的、悲痛的哀樂聲中，郭沫若宣布公祭開始，數百人朝著齊白石的遺像深深地三鞠躬。不少人眼裡飄著淚花，許多人壓抑不住悲痛的心情，失聲痛哭。

齊白石的親屬向與祭者行禮致謝後，起靈了。

靈車和數十輛送靈的車，沿著長街緩緩行進。齊白石將安葬在老人生前為自己選擇的最後安息之所 —— 魏公村的湖南公墓。

靈車經過之處，行人駐足，行車停駛，人們默默地佇立著、目送著齊白石老人遠遠而去。

墓地質樸無華，和他那水墨畫卷一樣。墓前的碑石是用花崗石鐫刻的，字是篆體。

這是齊白石生前親自預備下的，上面寫著「湘潭齊白石墓」6 個大字。旁邊是他繼室胡寶珠的墓。

到達墓地，舉行了安葬的儀式。文藝活動家周揚、著名文學家夏衍和老人的生前好友、親屬參加了安葬儀式。

　　在哀樂低鳴聲中，靈柩緩緩地放入了墓穴之中。

　　他走了，然而他的英名和業績永遠留在人類的歷史中。一代丹青大師齊白石。

附錄

附錄：齊白石年譜

1864 年　1 月 1 日，齊白石生於湖南省湘潭縣杏子塢星斗塘的一個農民家庭。

1866 年　祖父用柴鉗畫灰寫字，教他開始認字。

1870 年　農曆二月十五日後，在外祖父周雨若的蒙館開始學習用毛筆描紅。

1871 年　輟學期間利用放牛幹活的時間讀書畫畫。

1874 年　農曆一月二十一日，由父母做主，娶童養媳陳春君為妻。

1877 年　農曆五月，拜齊長齡為師學做木工活。

1878 年　轉拜雕花木匠周之美為師，學小器作。

1888 年　拜地方畫家蕭薌陔為師，學畫肖像。

1889 年　拜胡沁園、陳少蕃為師學詩畫。

1896 年　開始鑽研篆刻。

1897 年　由朋友介紹，開始進湘潭縣為人畫像，幾經往返，漸有名氣。

1899 年　10 月 18 日，正式拜王湘綺為師，並在同一年首次自拓《寄園印存》四本。

1902 年　第一次赴西安教畫，從這一年起，花鳥畫改變畫風，開始創作寫意畫。

1903 年　到北京出遊，之後開始創作《借山吟館圖》。

1904 年　與王湘綺老師赴江西，游廬山、南昌等地，向王湘綺學習古典文學。

1905 年　赴廣西，遊覽了桂林、陽朔等地。

1906 年　到欽州，郭葆生留他教畫，得以臨摹八大山人、金冬心、

徐青藤等人畫跡。

1907 年　畫《綠天過客圖》。

1910 年　將遠遊畫稿重畫一遍，編成《借山圖卷》。

1917 年　為避家鄉兵匪之亂，隻身二次進北京，結識陳師曾，第二年返湖南。

1919 年　定居北京，從陳師曾勸，開始改變繪畫風格。

1920 年　在北京收梅蘭芳為徒。

1922 年　陳師曾帶著齊白石的作品到日本辦中國畫展。從此齊白石名揚海外。

1927 年　應林風眠聘，於國立北京藝術專門學校任教。

1946 年　重操賣畫治印生涯，同年赴南京、上海舉辦個展，並應徐悲鴻聘，任北平藝專名譽教授。

1957 年　9 月 16 日，逝世於北京，終年 94 歲。

丹青大師齊白石

以淳樸的民間藝術風格與傳統的文人畫風相融合，達到中國現代花鳥畫的巔峰

作　　著：盧芷庭，胡元斌

發 行 人：黃振庭

出 版 者：崧燁文化事業有限公司

發 行 者：崧燁文化事業有限公司

E-mail：sonbookservice@gmail.com

粉 絲 頁：https://www.facebook.com/
　　　　　sonbookss/

網　　址：https://sonbook.net/

地　　址：台北市中正區重慶南路一段六十一號八
　　　　　樓 815 室

Rm. 815, 8F., No.61, Sec. 1, Chongqing S. Rd.,
Zhongzheng Dist., Taipei City 100, Taiwan

電　　話：(02)2370-3310

傳　　真：(02)2388-1990

印　　刷：京峯彩色印刷有限公司（京峰數位）

律師顧問：廣華律師事務所 張珮琦律師

定　　價：260 元

發行日期：2022 年 08 月第一版

◎本書以 POD 印製

國家圖書館出版品預行編目資料

丹青大師齊白石：以淳樸的民間
藝術風格與傳統的文人畫風相融
合，達到中國現代花鳥畫的巔峰 /
盧芷庭，胡元斌 著 . -- 第一版 . --
臺北市：崧燁文化事業有限公司，
2022.08
　面；　公分
POD 版
ISBN 978-626-332-623-1(平裝)
1.CST: 齊 白 石 2.CST: 藝 術 家
3.CST: 藝術評論 4.CST: 傳記
909.887 111011943

電子書購買

臉書